김 비서가 왜 그럴까

김 비서가 왜 그럴까 5

글·그림 **김명미**
원작 **정경윤**

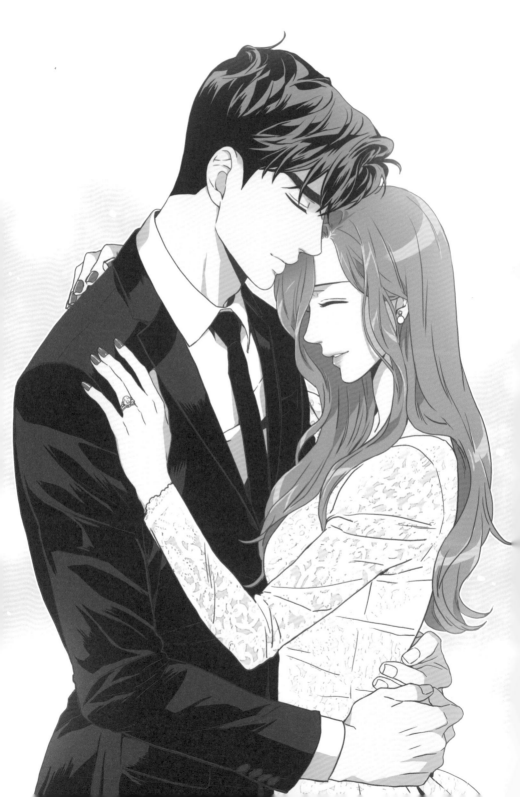

이야기 차례

5/6
09:00 회의
13:00 00거래처 미팅
15:00 XX지점 미팅

5/7
11:30 회의
13:00 XX거래처
16:00 부서 회식

5/8
14:00 신사

유일 1류 | 2018년도 1분기 실적보고서

지역별 순매출액 추이

25%

YUIL

비서실
김 지 아
kim Ji A

반드시 확인할 것!!

CHAPTER 63

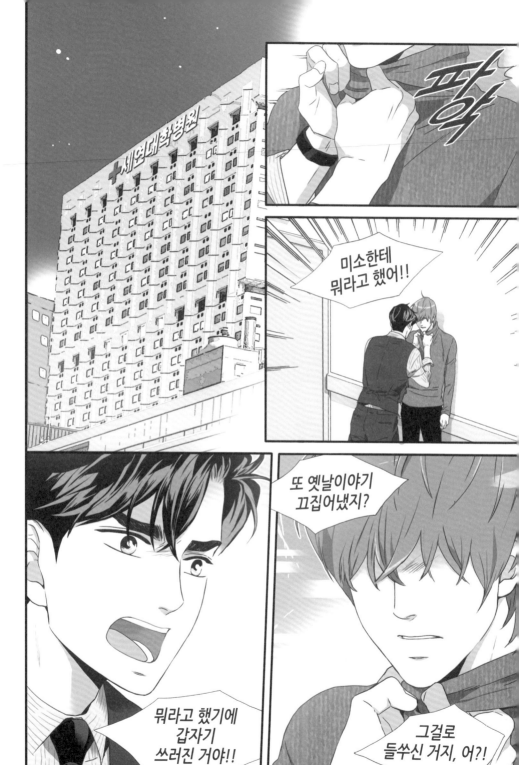

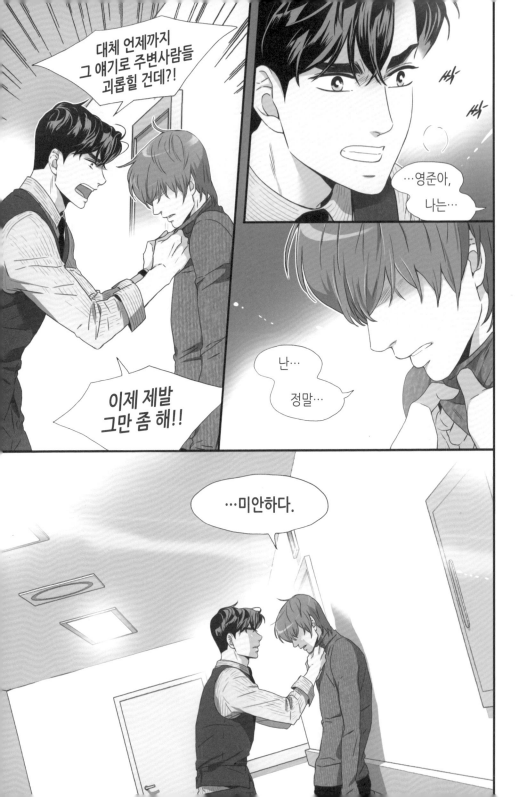

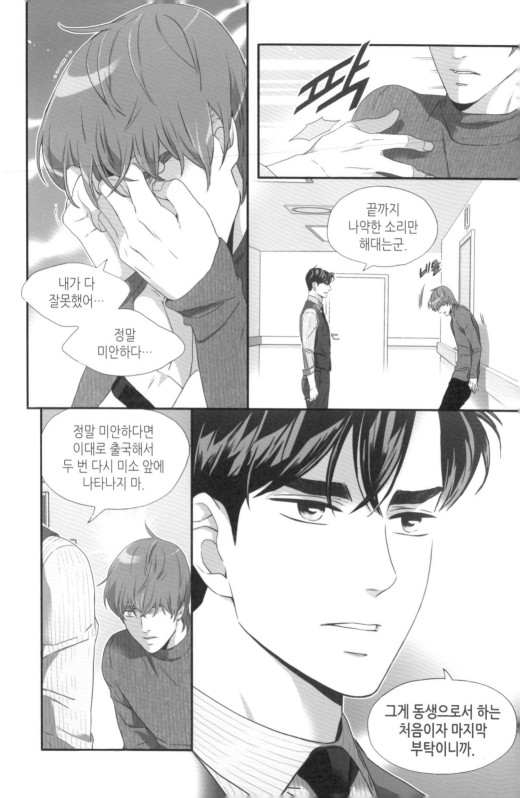

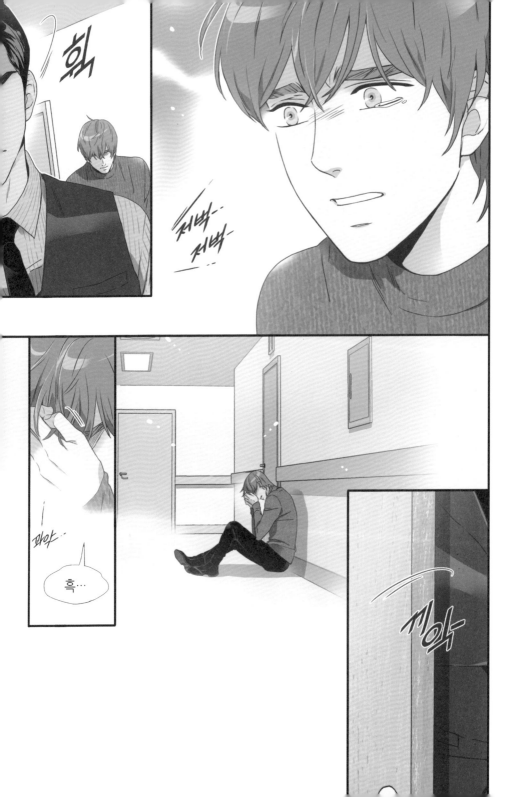

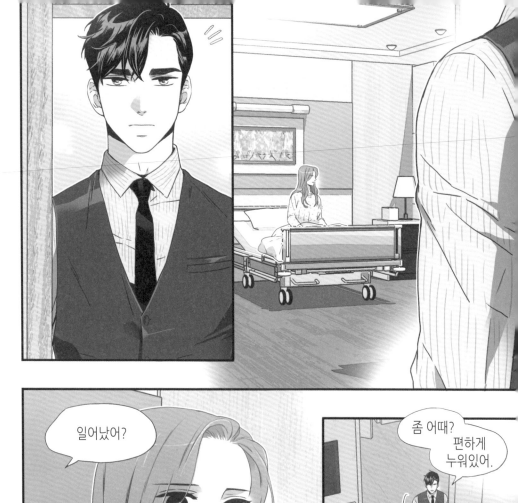

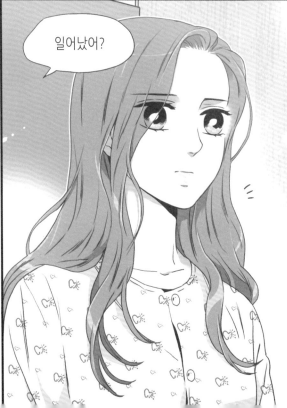

일어났어?

좀 어때?
편하게
누워있어.

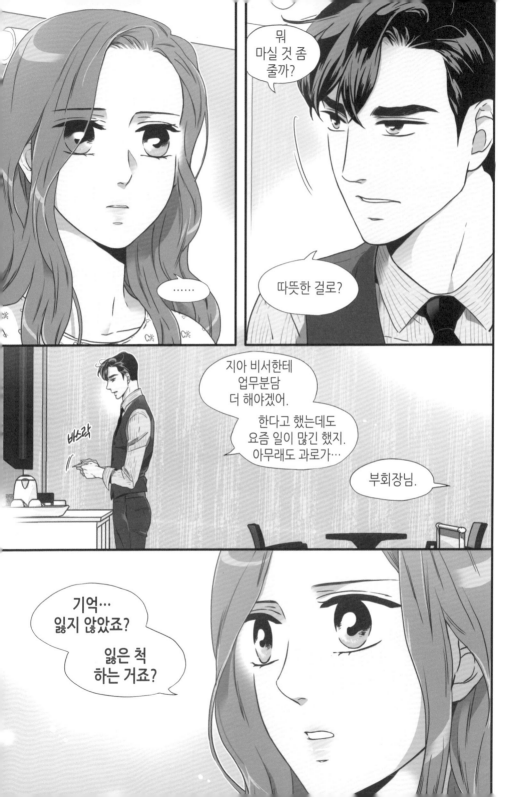

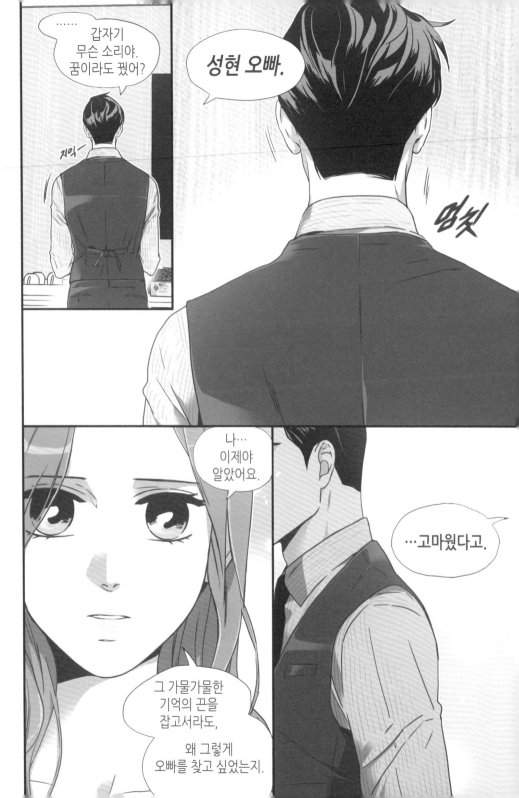

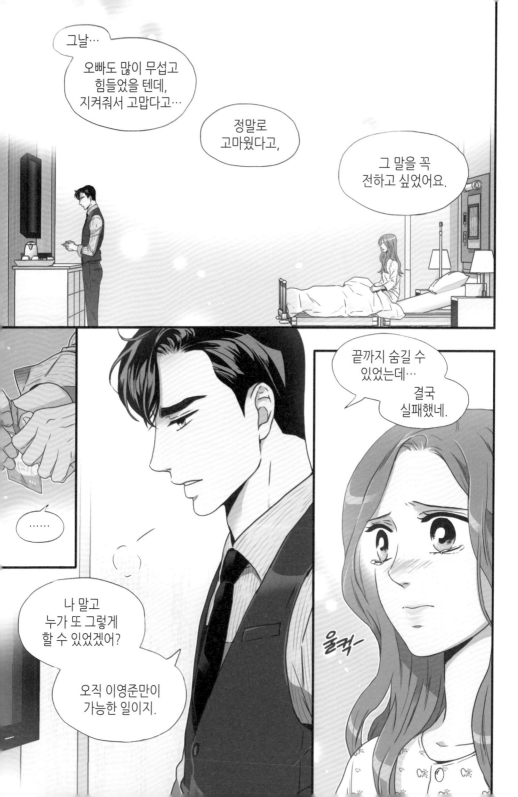

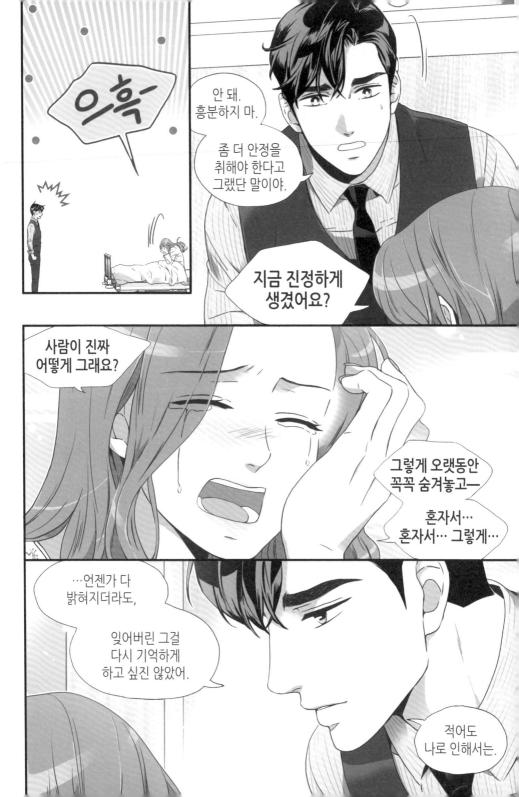

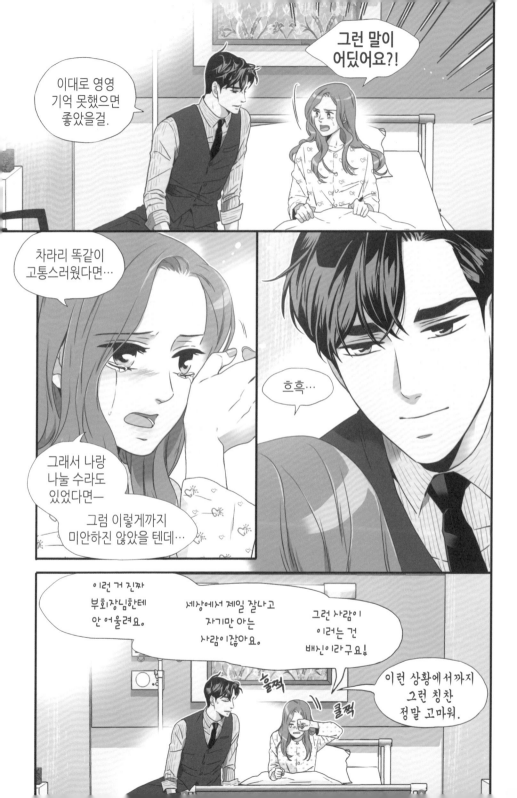

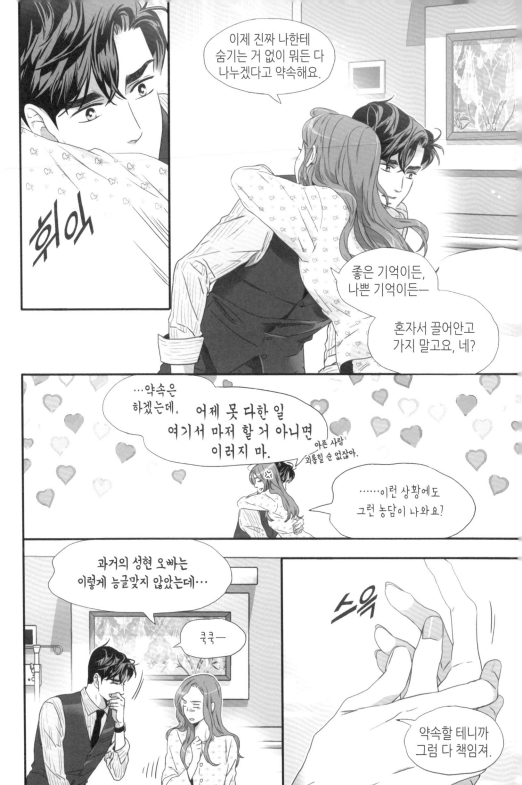

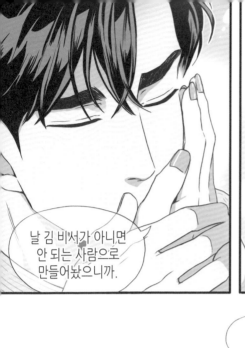

날 김 비서가 아니면 안 되는 사람으로 만들어놨으니까.

네.

제가 다 책임질게요.

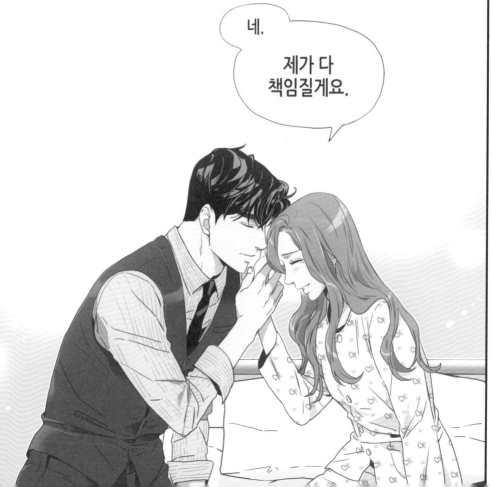

김 비서가 5
왜 그럴까

CHAPTER 64

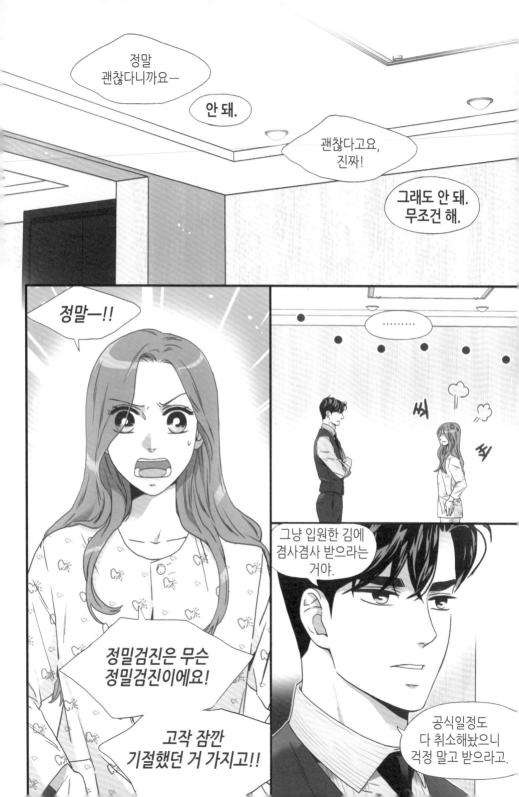

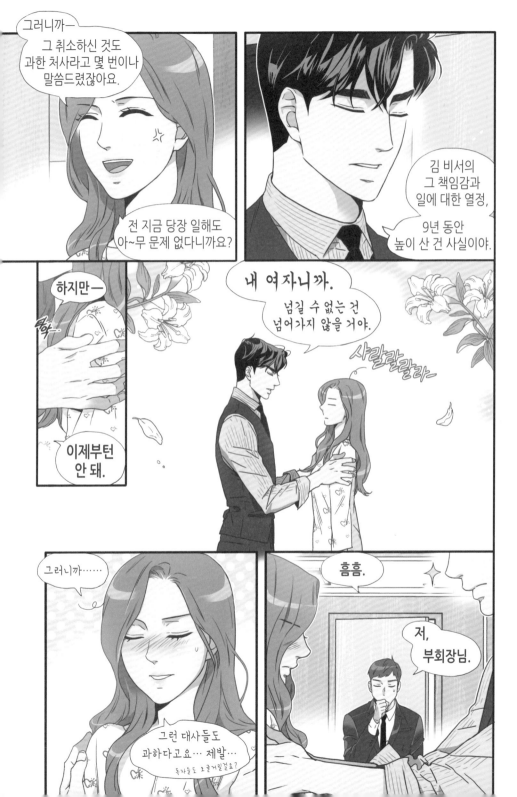

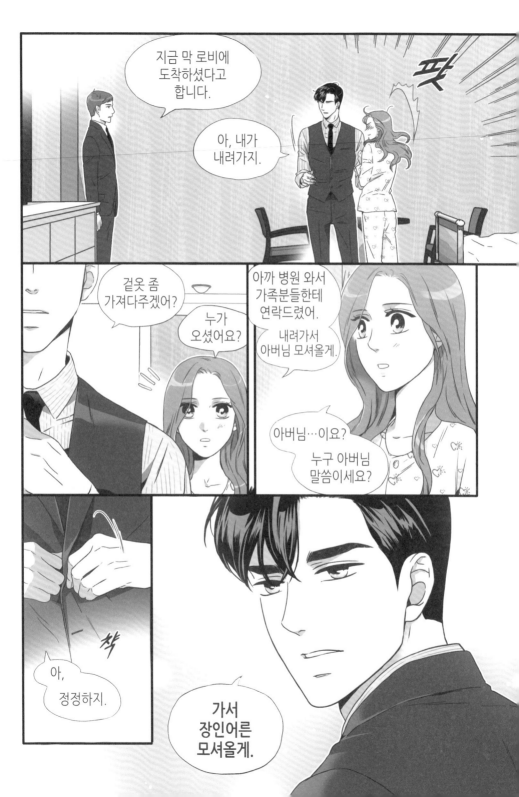

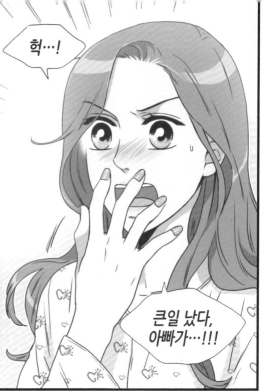

헉…!

큰일 났다, 아빠가…!!!

저벅 저벅

……

철컹 철컹

찰칵 찰칵 찰칵

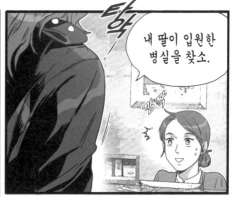

탁

내 딸이 입원한 병실을 찾소.

이름은…

스윽

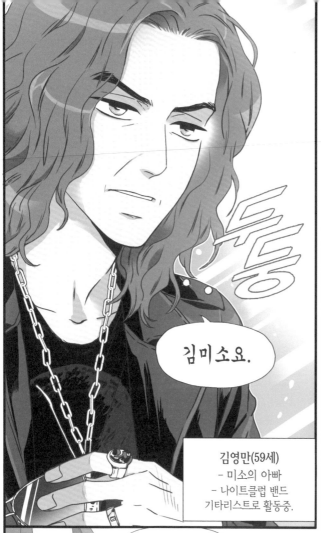

안녕하십니까, 아버님.

저벅

김미소요.

김영만(59세)
- 미소의 아빠
- 나이트클럽 밴드 기타리스트로 활동중.

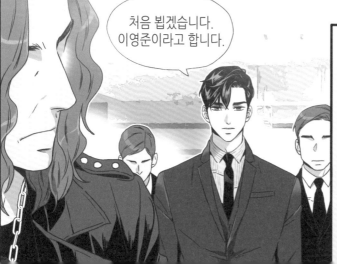

처음 뵙겠습니다. 이영준이라고 합니다.

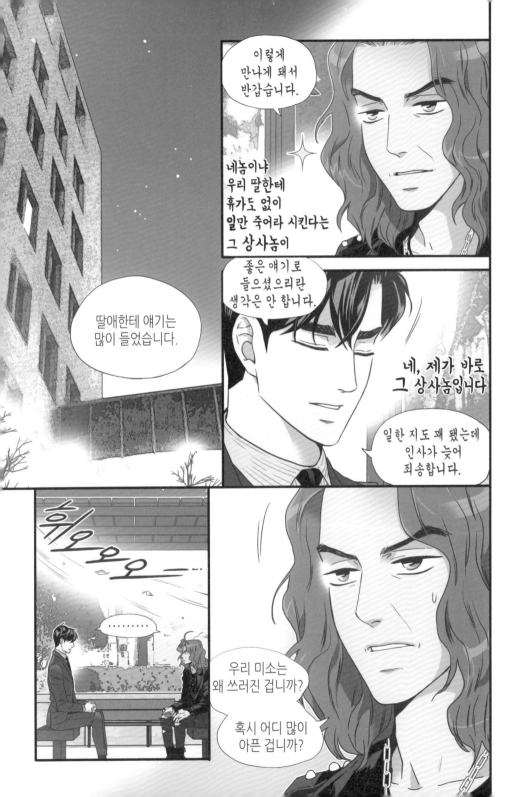

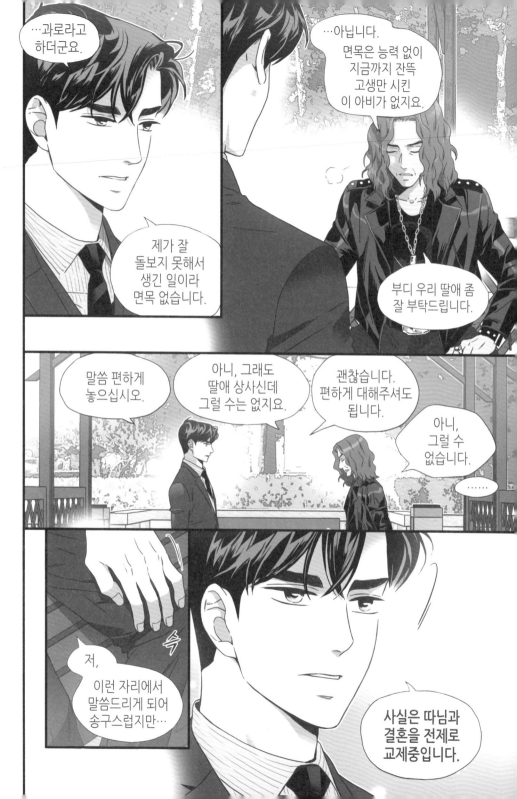

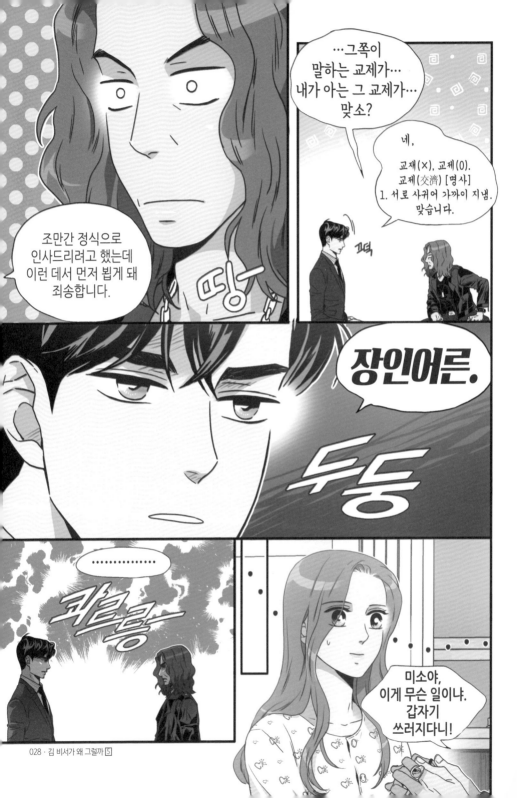

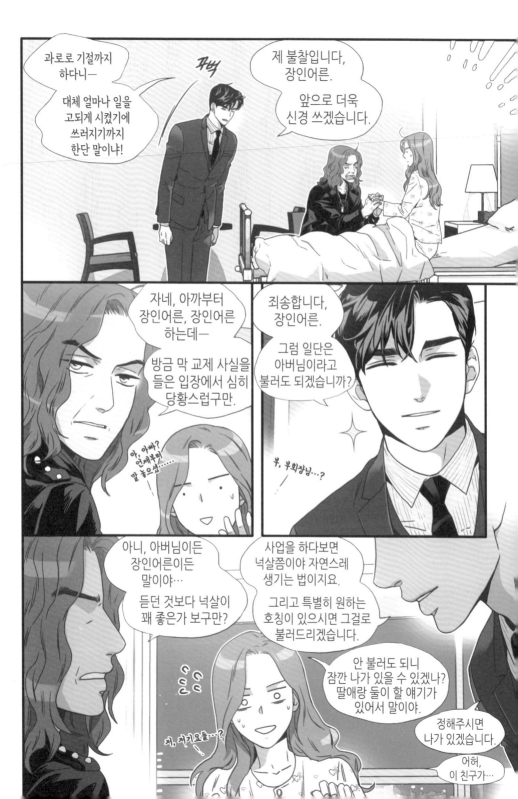

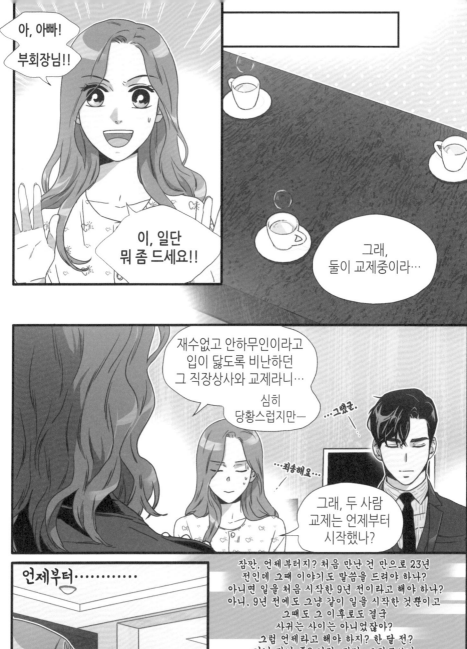

아, 아빠!
부회장님!!

이, 일단
뭐 좀 드세요!!

그래,
둘이 교제중이라…

재수없고 안하무인이라고
입이 닳도록 비난하던
그 직장상사와 교제라니…
심히
당황스럽지만—

…그렇군

…죄송해요

그래, 두 사람
교제는 언제부터
시작했나?

언제부터……………

일곱

잠깐, 언제부터지? 처음 만난 건 만으로 23년
전인데 그때 이야기도 말씀을 드려야 하나?
아니면 일을 처음 시작한 9년 전이라고 해야 하나?
아니, 9년 전에도 그냥 같이 일을 시작한 것뿐이고
그때도 그 이후로도 결국
사귀는 사이는 아니었잖아?
그럼 언제라고 해야 하지? 한 달 전?
아님 지난 주? 어라, 잠깐. 그러고보니
제대로 사귀자고 서로 말을 한 것 아니잖아?
아무도 정확하게 고백하거나
사귀자는 말을 안 했어. 언제부터지?
우린 언제부터 사귄 거지????

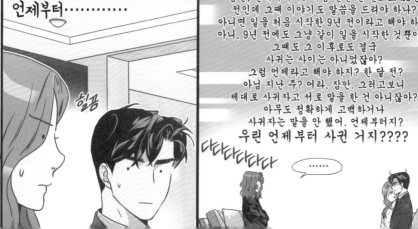

다다다다다다

……

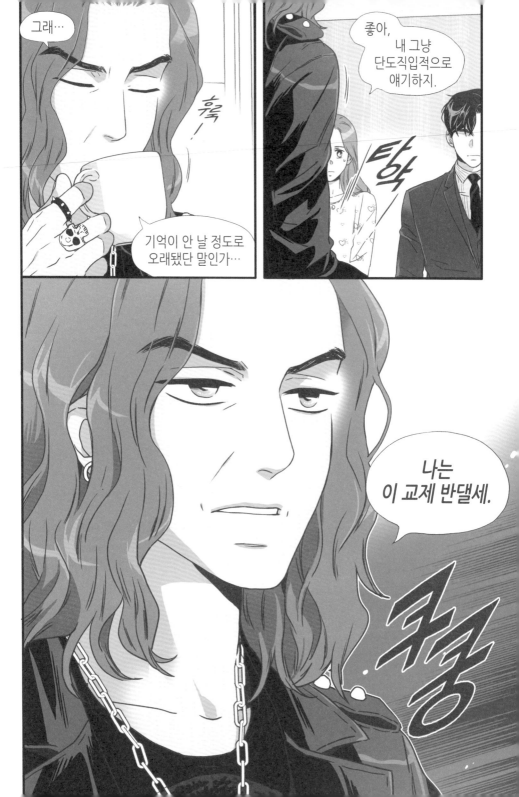

CHAPTER 65

이 교제
반댈세.

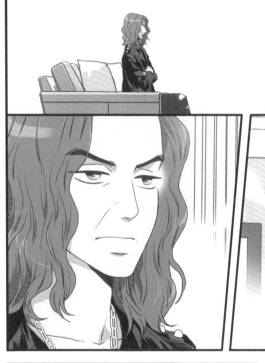
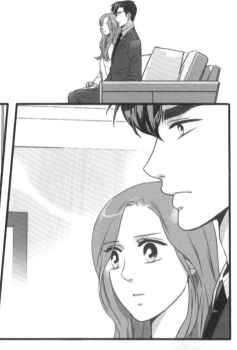

'반대.'

나,
이영준.

반대라…

늘 모든 이에게
인정받고,
찬양, 선망의 대상이
되었던 인생 33년.

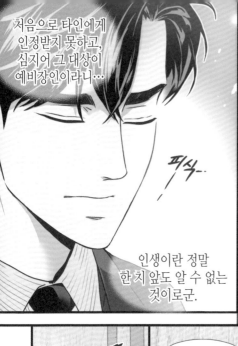

처음으로 타인에게
인정받지 못하고,
심지어 그 대상이
예비장인이라니…

피식-.

인생이란 정말
한 치 앞도 알 수 없는
것이로군.

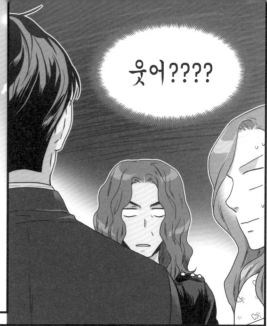

웃어????

똑똑-.

부회장님,
잠시 회사에서
급한 연락이…

직접 받아보셔야
할 것 같습니다.

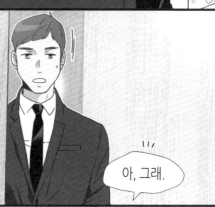

아, 그래.

잠시
실례하겠습니다.

고고

그, 그러게.

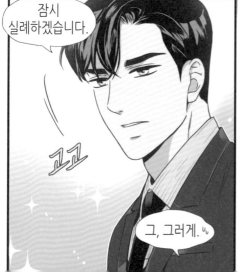

탁

……

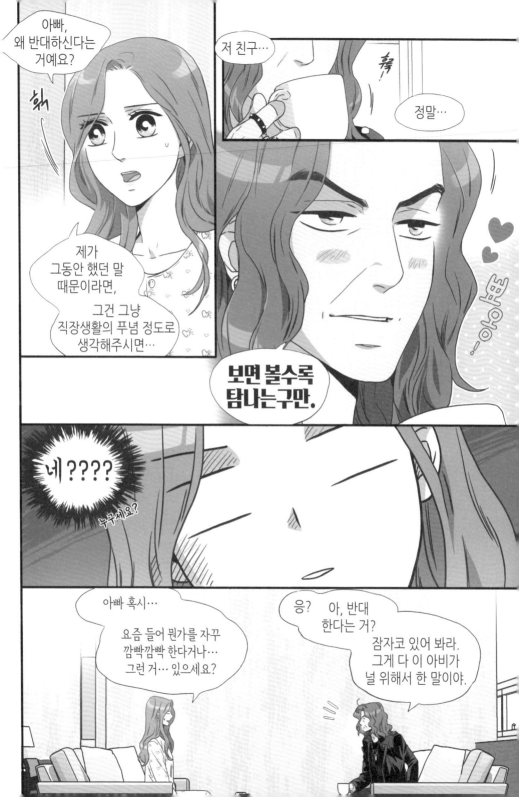

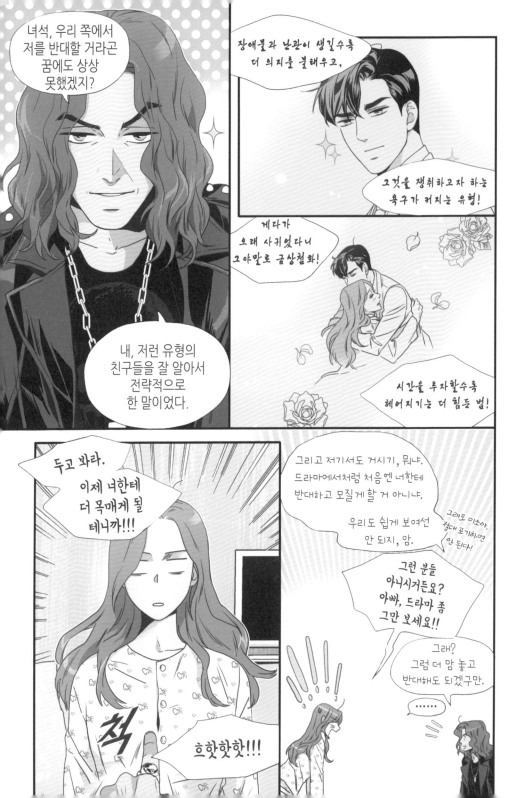

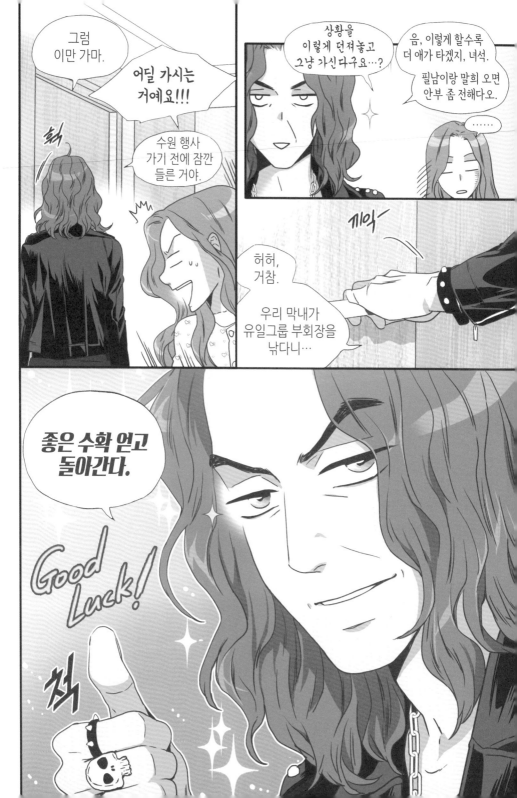

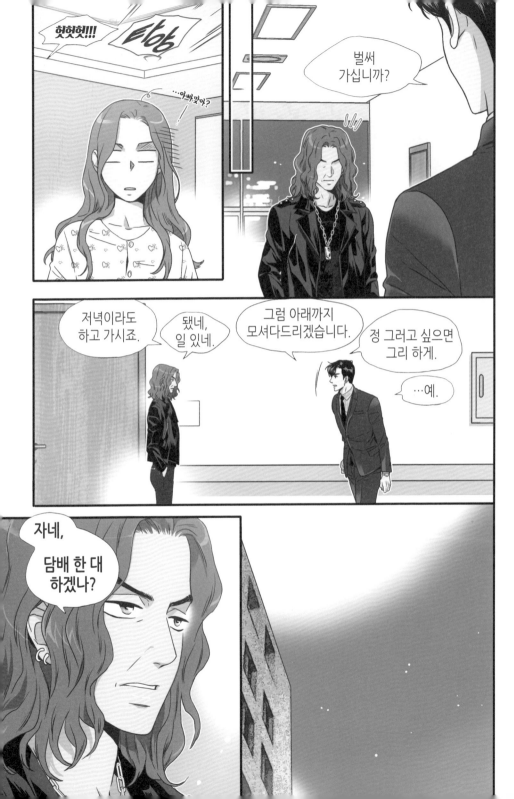

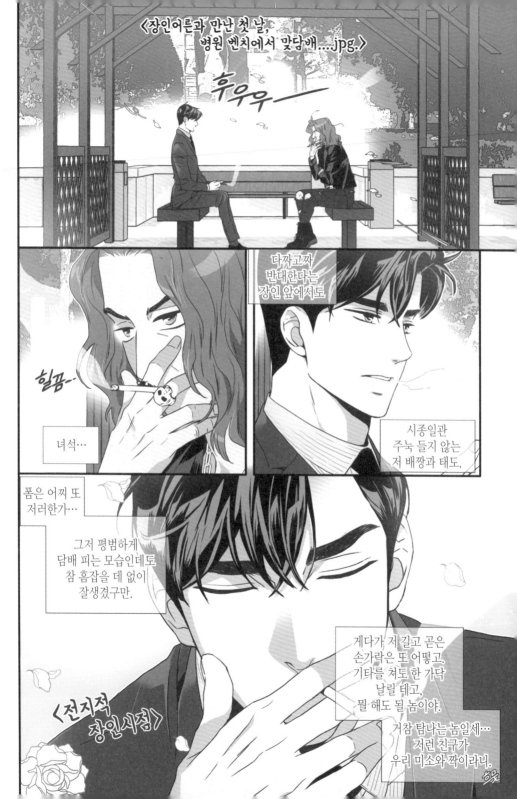

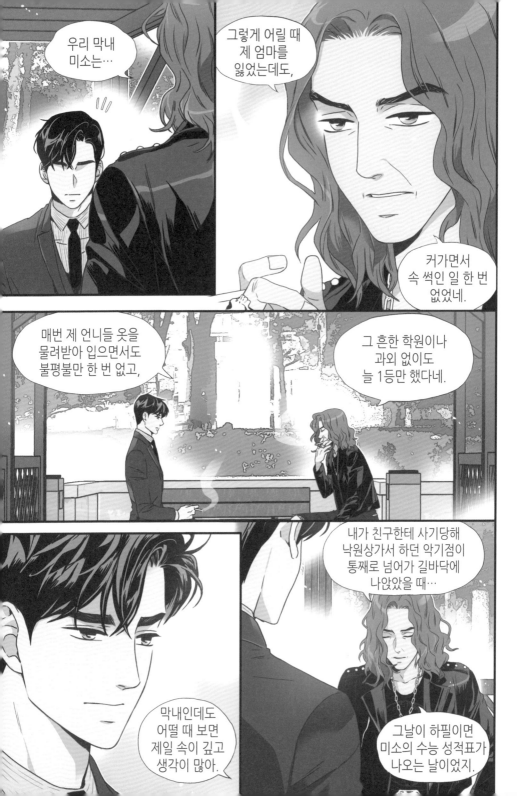

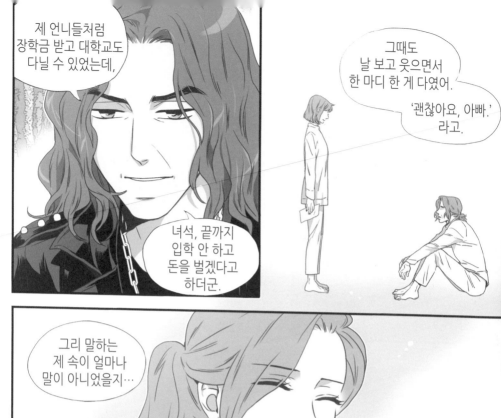

제 언니들처럼 장학금 받고 대학교도 다닐 수 있었는데,

그때도 날 보고 웃으면서 한 마디 한 게 다였어.

'괜찮아요, 아빠.' 라고.

녀석, 끝까지 입학 안 하고 돈을 벌겠다고 하더군.

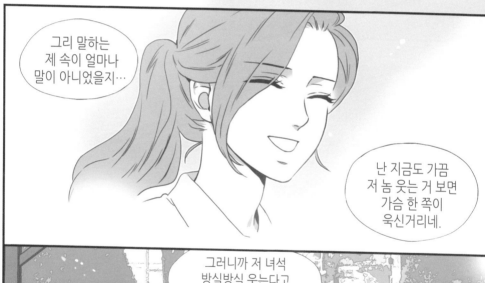

그리 말하는 제 속이 얼마나 말이 아니었을지…

난 지금도 가끔 저 놈 웃는 거 보면 가슴 한 쪽이 욱신거리네.

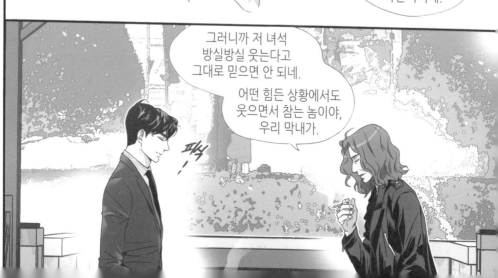

그러니까 저 녀석 방실방실 웃는다고 그대로 믿으면 안 되네.

어떤 힘든 상황에서도 웃으면서 참는 놈이야, 우리 막내가.

퍽!

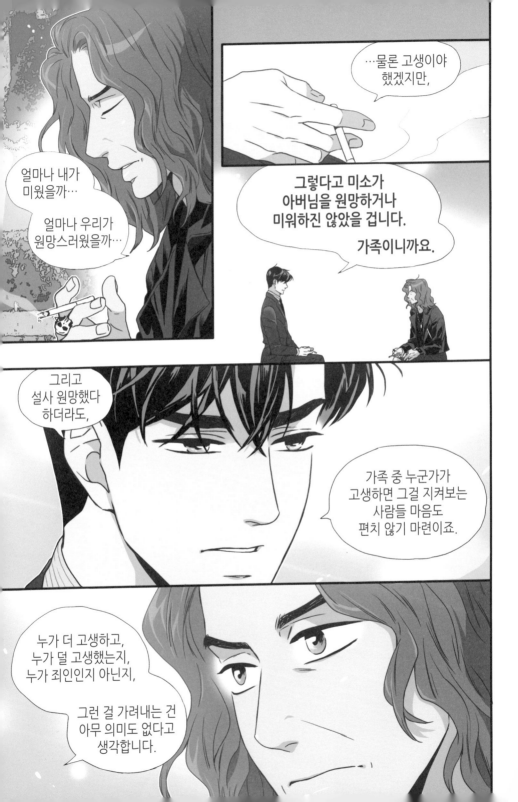

…물론 고생이야
했겠지만,

얼마나 내가
미웠을까…

얼마나 우리가
원망스러웠을까…

그렇다고 미소가
아버님을 원망하거나
미워하진 않았을 겁니다.

가족이니까요.

그리고
설사 원망했다
하더라도,

가족 중 누군가가
고생하면 그걸 지켜보는
사람들 마음도
편치 않기 마련이죠.

누가 더 고생하고,
누가 덜 고생했는지,
누가 죄인인지 아닌지,

그런 걸 가려내는 건
아무 의미도 없다고
생각합니다.

그리고…

……

아닌 척 하고는
있었지만,

그 말을 하는 순간,
문득 깨닫게 되는
사실이 있었다.

나 자신도
마음 한 구석에서
형과 부모님을
원망하고 있었음을….

모두의 고통을
경감시키기 위해
스스로 짊어지는 거라고
잔뜩 허세부렸지만,

그로 인해 뒤틀린 채
굳어버린 이 형상 때문에

사실
고통받지 않았던 사람은
아무도 없었다는 것.

누굴 탓할 수
있을까.

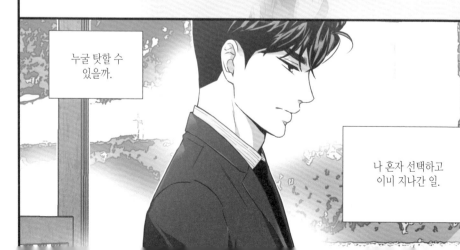

나 혼자 선택하고
이미 지나간 일.

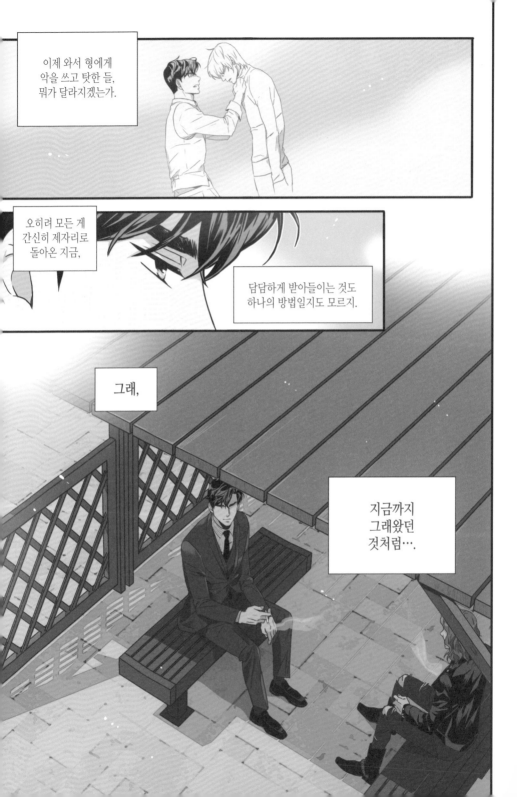

이제 와서 형에게
악을 쓰고 탓한 들,
뭐가 달라지겠는가.

오히려 모든 게
간신히 제자리로
돌아온 지금,

담담하게 받아들이는 것도
하나의 방법일지도 모르지.

그래,

지금까지
그래왔던
것처럼….

김 비서가 **5**
왜 그럴까

CHAPTER 66

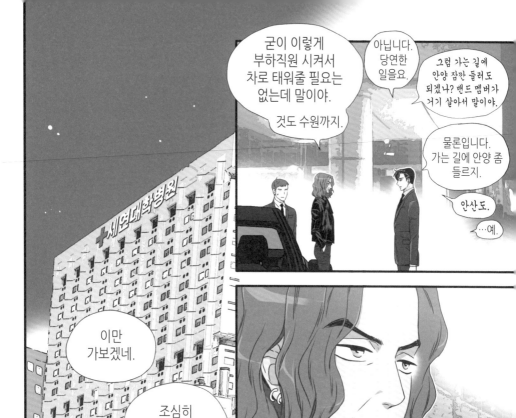

굳이 이렇게 부하직원 시켜서 차로 태워줄 필요는 없는데 말이야.

것도 수원까지.

아닙니다. 당연한 일을요.

그럼 가는 길에 안양 잠깐 들러도 되겠나? 밴드 멤버가 거기 살아서 말이야.

물론입니다. 가는 길에 안양 좀 들르지.

안산도.

...예.

이만 가보겠네.

조심히 들어가십시오.

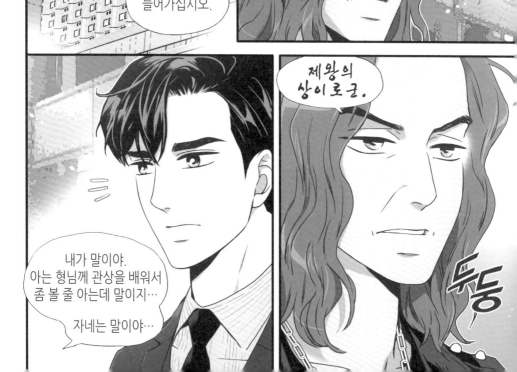

제왕의 상이로군.

내가 말이야. 아는 형님께 관상을 배워서 좀 볼 줄 아는데 말이지...

자네는 말이야...

두둥

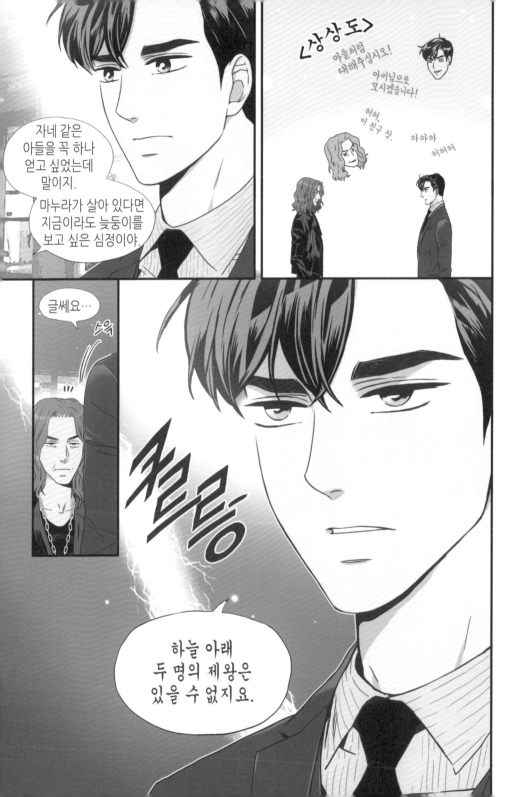

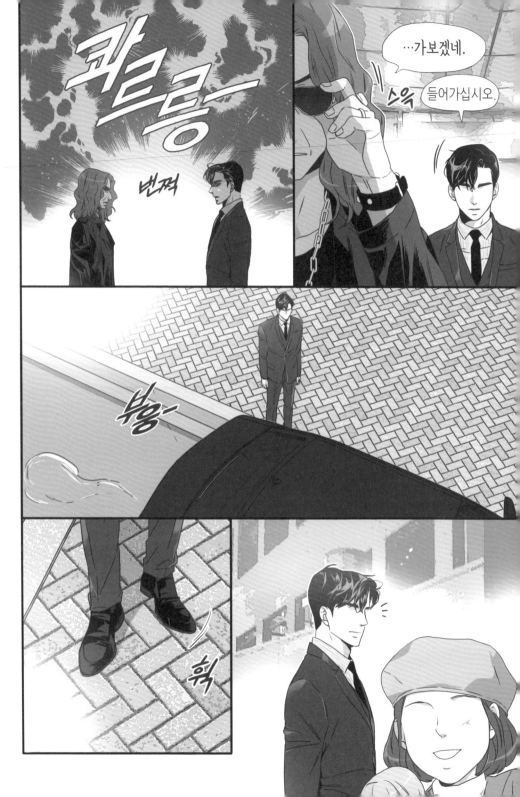

창가에 서서
뭐 해?

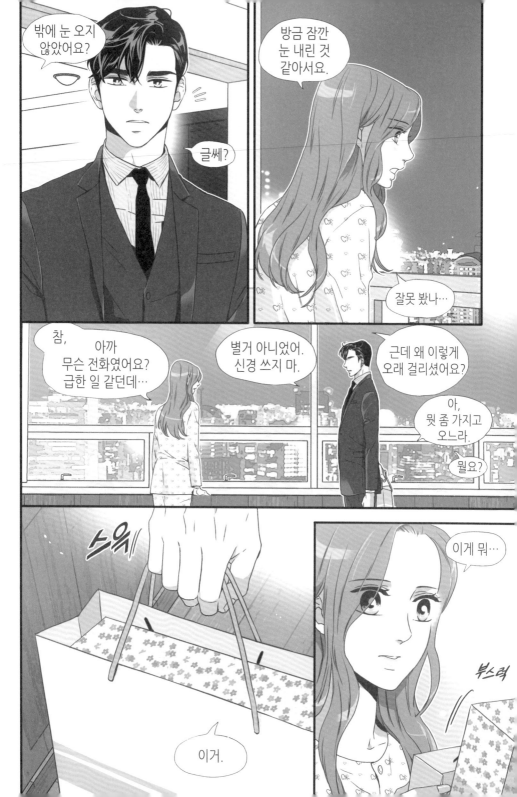

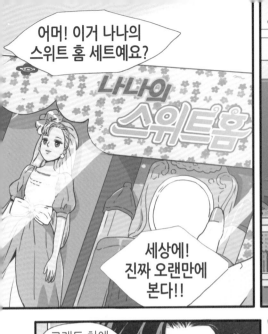

어머! 이거 나나의 스위트 홈 세트예요?

나나의 스위트 홈

세상에! 진짜 오랜만에 본다!!

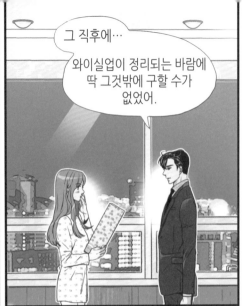

그 직후에…

와이실업이 정리되는 바람에 딱 그것밖에 구할 수가 없었어.

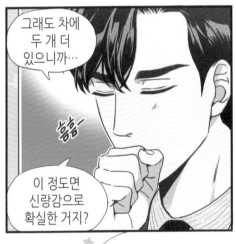

그래도 차에 두 개 더 있으니까…

흠흠-

이 정도면 신랑감으로 확실한 거지?

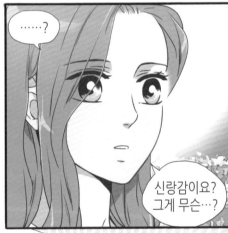

……?

신랑감이요? 그게 무슨…?

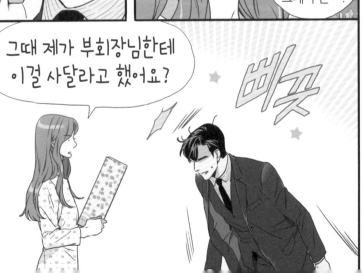

그때 제가 부회장님한테 이걸 사달라고 했어요?

삐끗

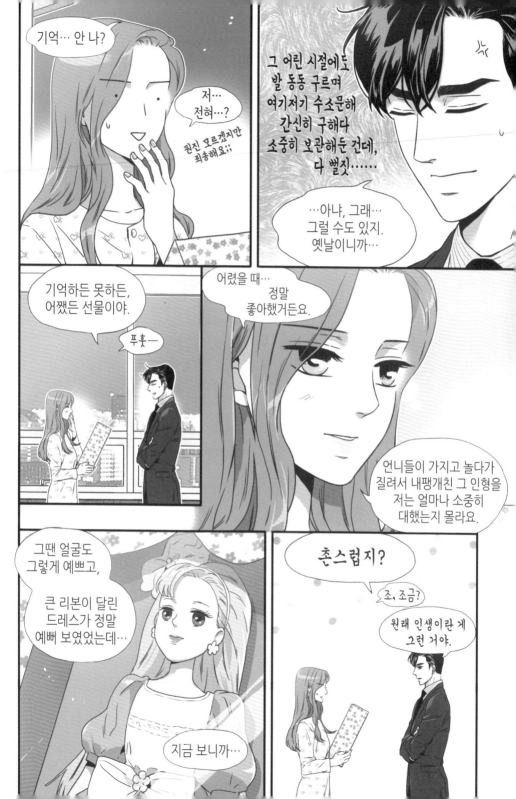

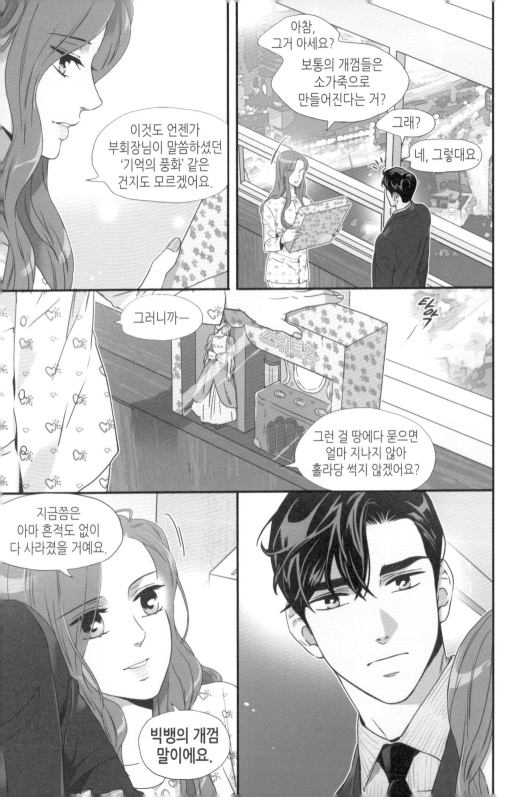

아참,
그거 아세요?

보통의 개껌들은
소가죽으로
만들어진다는 거?

그래?

네, 그렇대요.

이것도 언젠가
부회장님이 말씀하셨던
'기억의 풍화' 같은
건지도 모르겠어요.

그러니까—

타악

스위트홈

그런 걸 땅에다 묻으면
얼마 지나지 않아
홀라당 썩지 않겠어요?

지금쯤은
아마 흔적도 없이
다 사라졌을 거예요.

빅뱅의 개껌
말이에요.

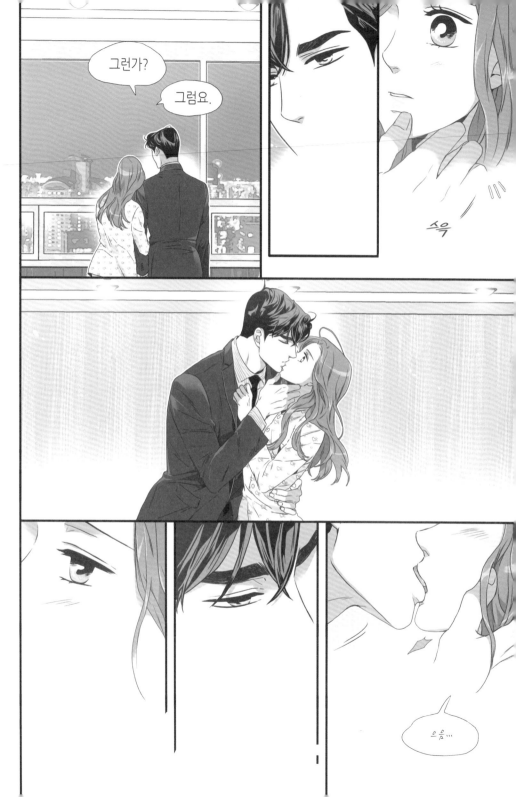

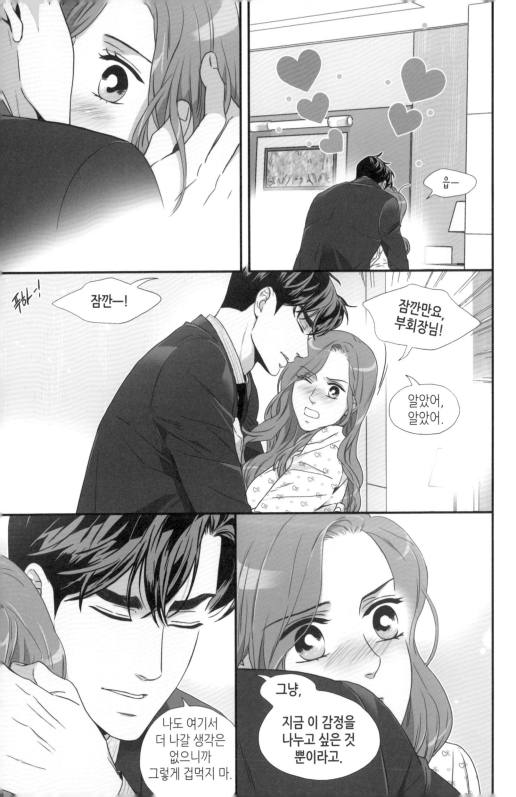

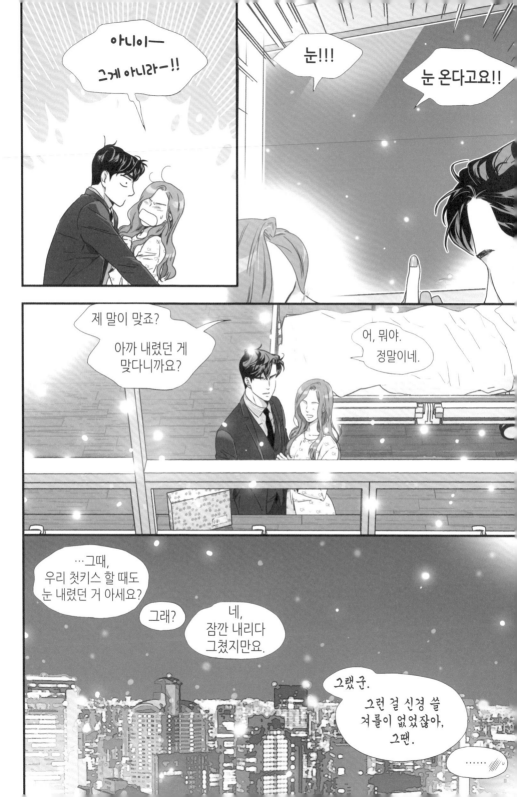

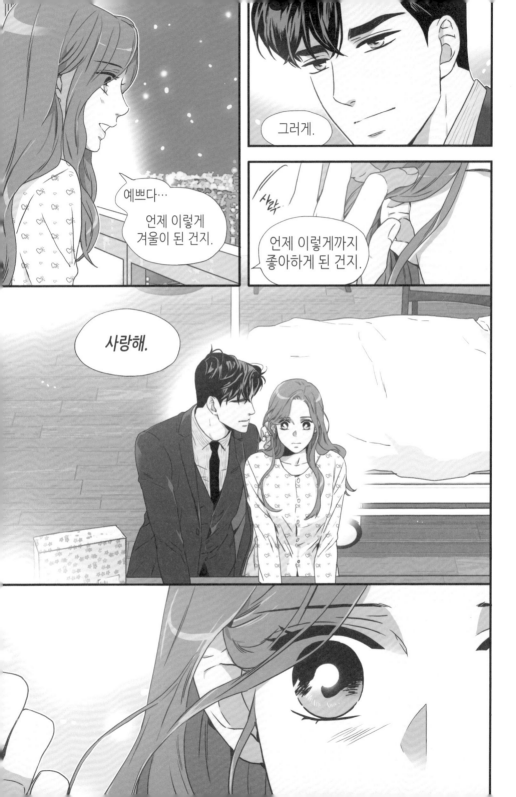

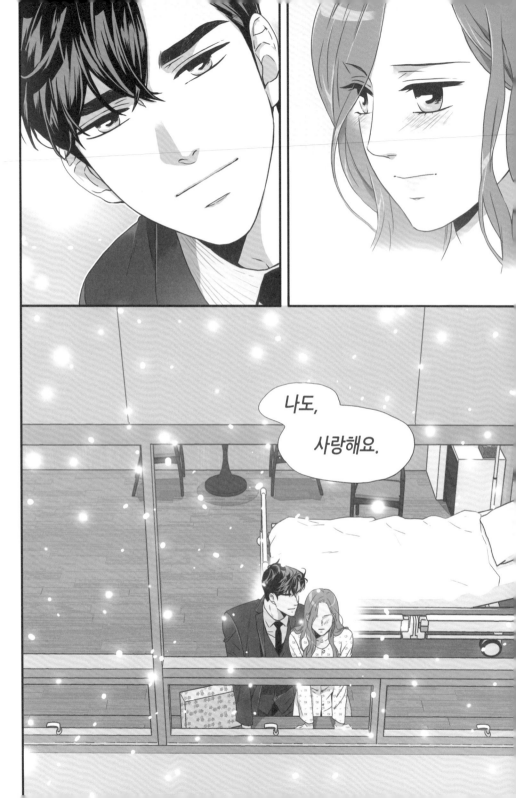

CHAPTER **67**

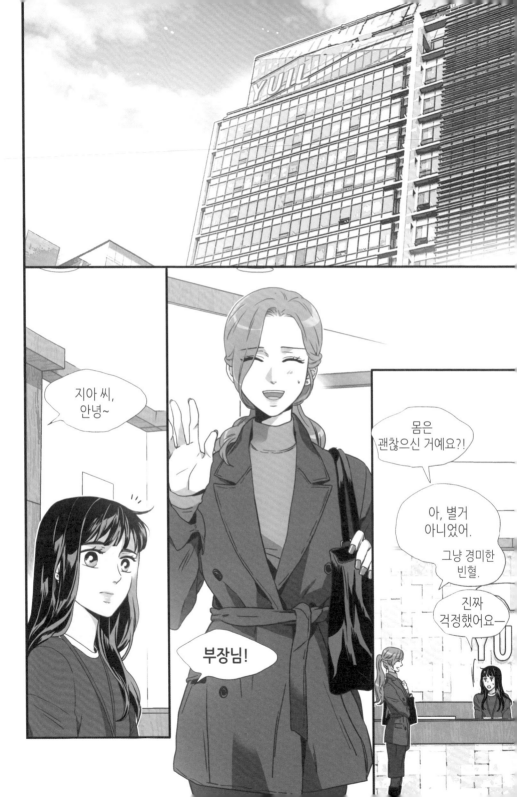

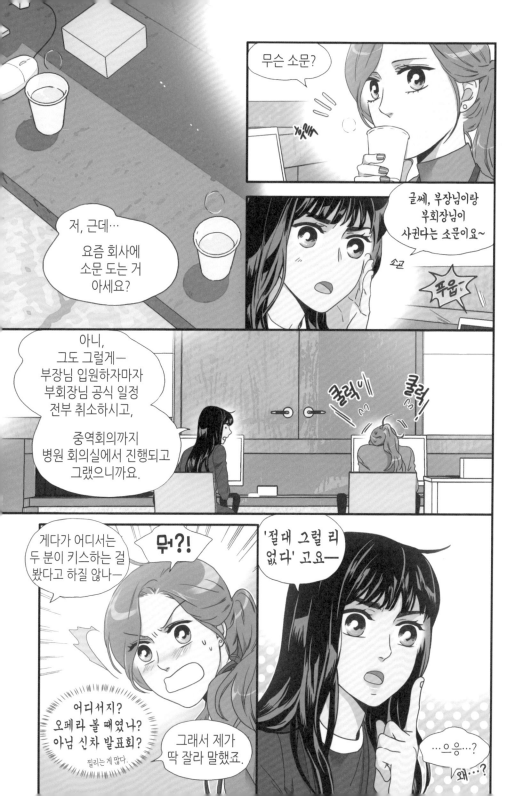

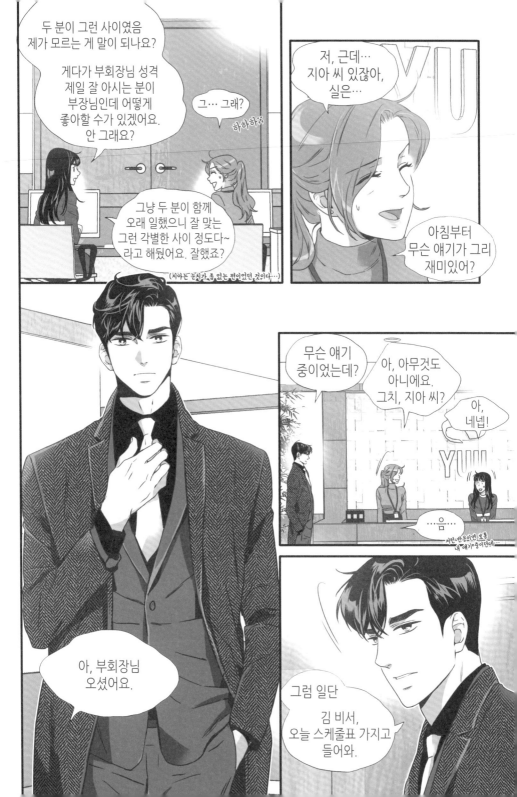

두 분이 그런 사이였음 제가 모르는 게 말이 되나요?

게다가 부회장님 성격 제일 잘 아시는 분이 부장님인데 어떻게 좋아할 수가 있겠어요. 안 그래요?

그… 그래?

하하하;;

그냥 두 분이 함께 오래 일했으니 잘 맞는 그런 각별한 사이 정도다~ 라고 해뒀어요. 잘했죠?

(지아는 눈치가 좀 없는 편이었던 것이다…)

저, 근데… 지아 씨 있잖아, 실은…

아침부터 무슨 얘기가 그리 재미있어?

무슨 얘기 중이었는데?

아, 아무것도 아니에요. 그치, 지아 씨?

아, 네넵!

…음…

저건 반응이면 보통 내 얘기가 속이던데…

아, 부회장님 오셨어요.

그럼 일단 김 비서, 오늘 스케줄표 가지고 들어와.

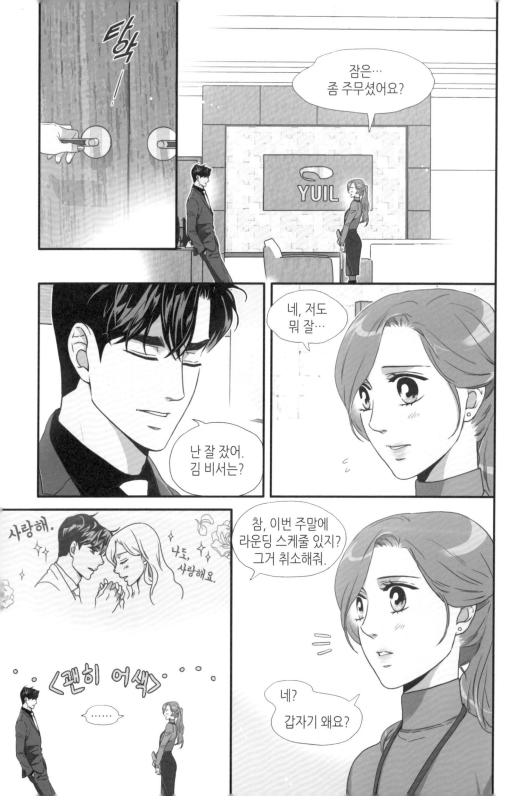

탕
악
!

잠은...
좀 주무셨어요?

YUIL

네, 저도
뭐 잘...

난 잘 잤어.
김 비서는?

사랑해.

나도,
사랑해요.

참, 이번 주말에
라운딩 스케줄 있지?
그거 취소해줘.

〈괜히 어색〉

......

네?
갑자기 왜요?

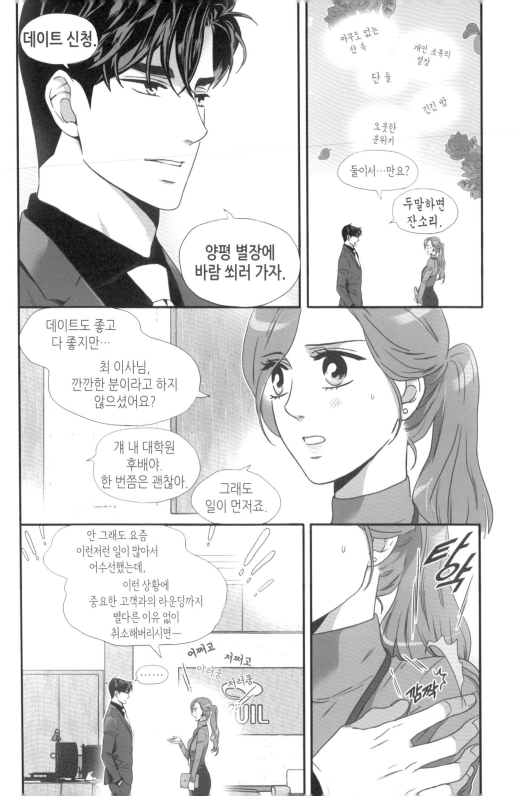

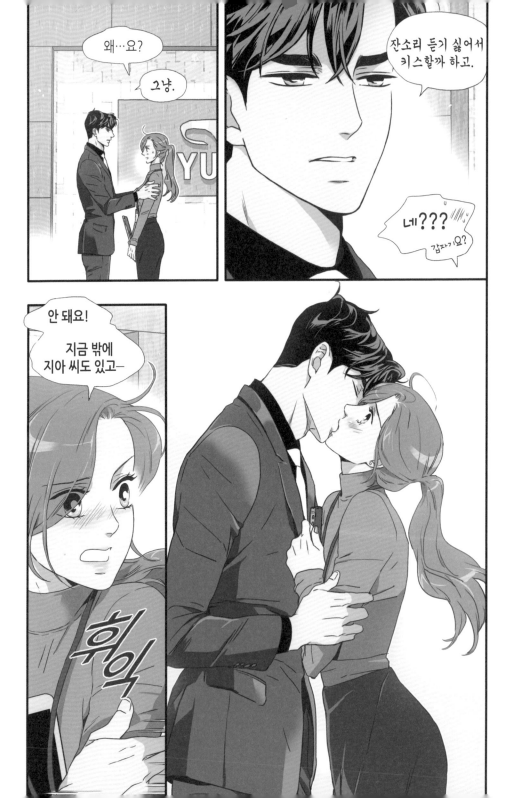

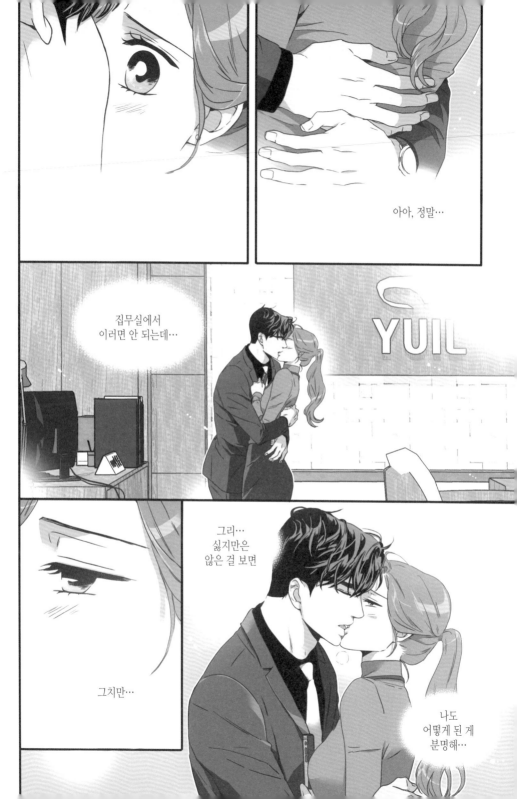

아아, 정말…

집무실에서
이러면 안 되는데…

그리…
싫지만은
않은 걸 보면

그치만…

나도
어떻게 된 게
분명해…

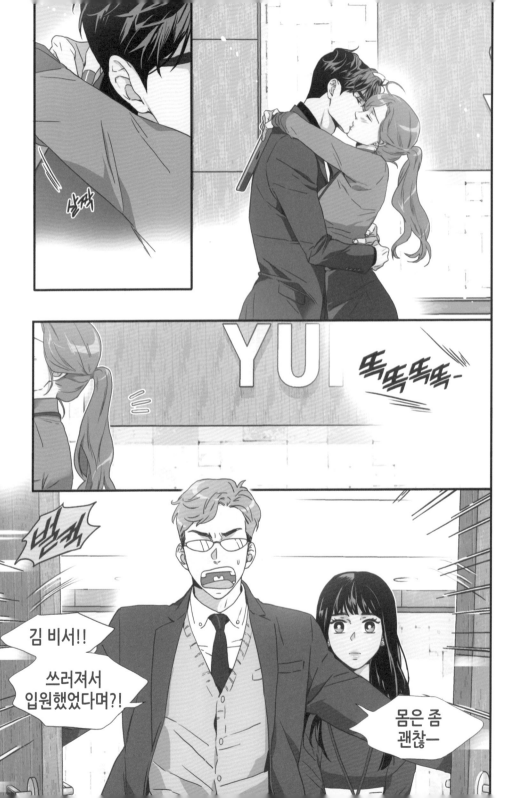

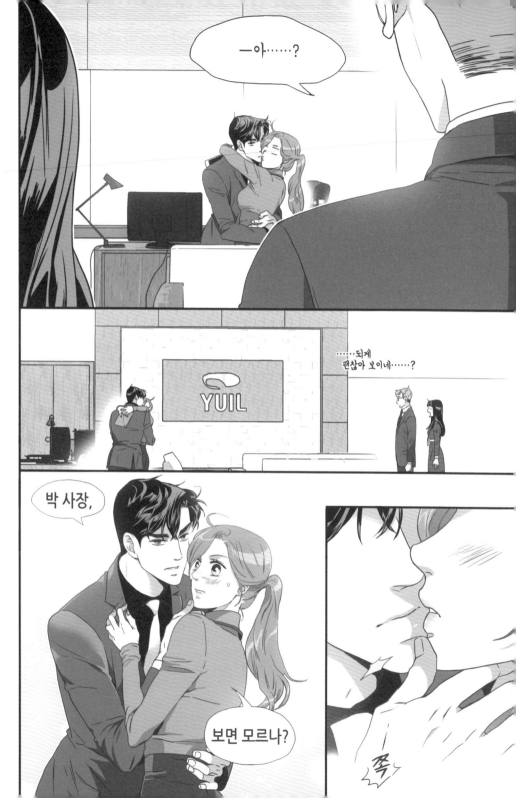

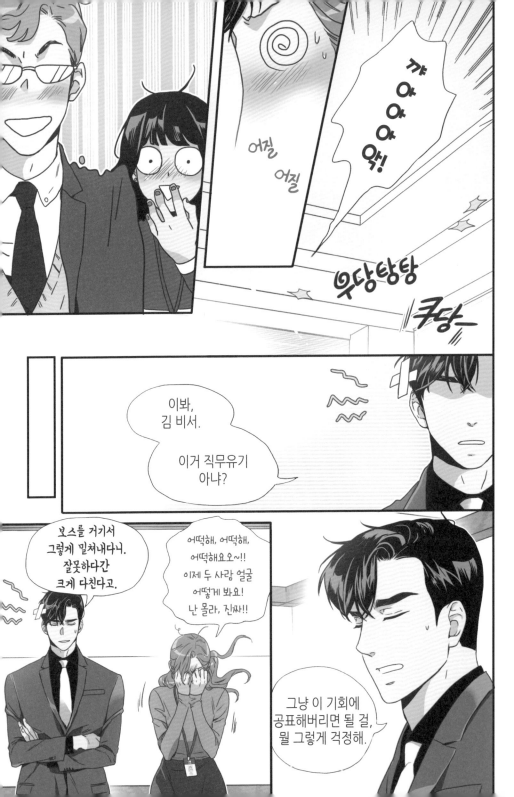

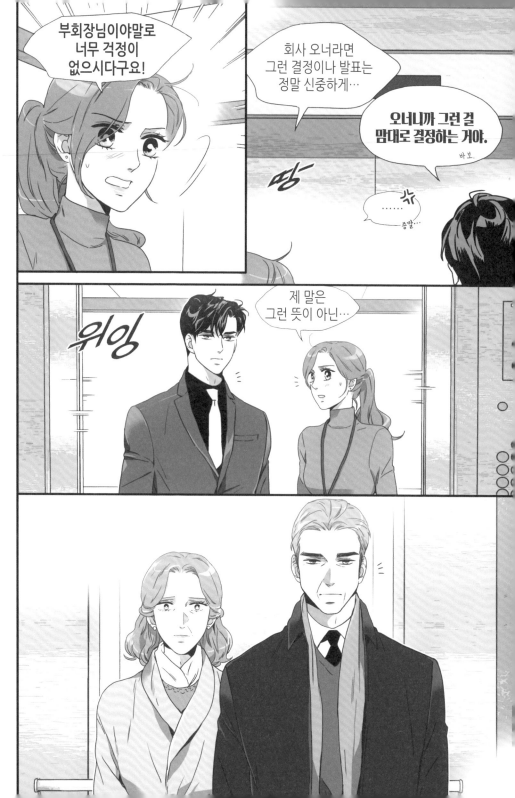

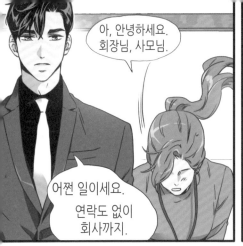

아, 안녕하세요.
회장님, 사모님.

어쩐 일이세요.
연락도 없이
회사까지.

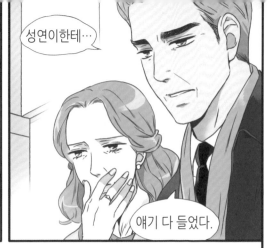

성연이한테…

얘기 다 들었다.

잠깐…
얘기 좀 할 수
있겠니?

김 비서가 **5**
왜 그럴까

CHAPTER **68**

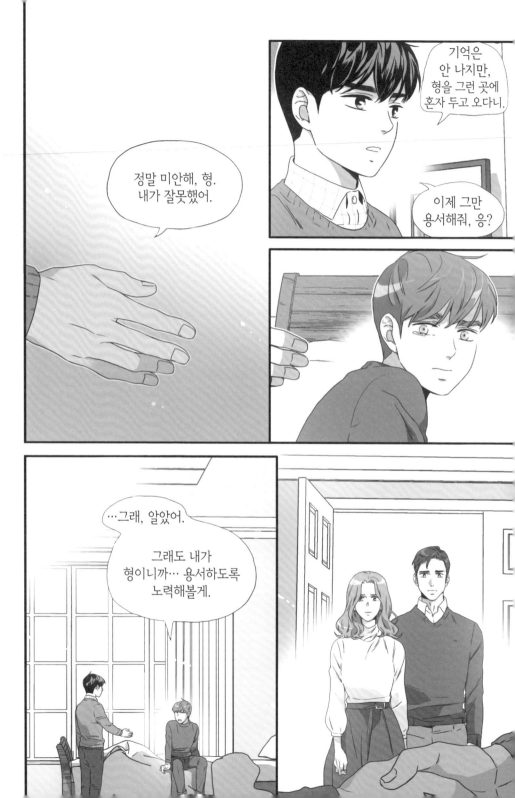

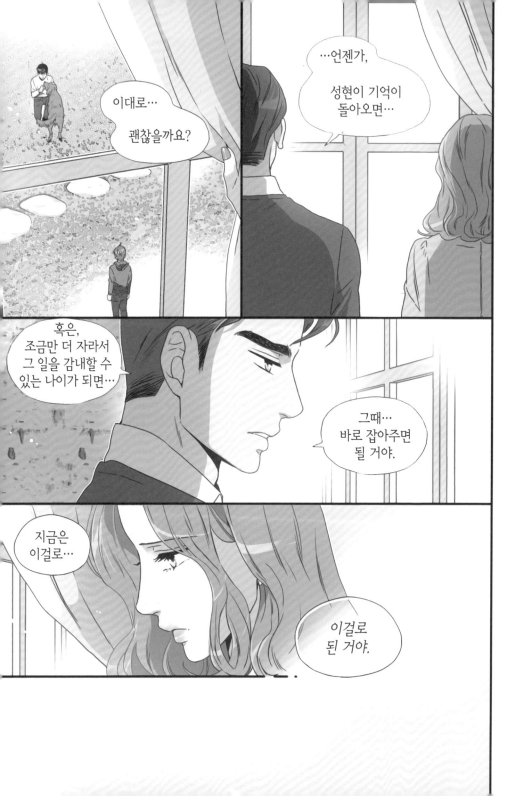

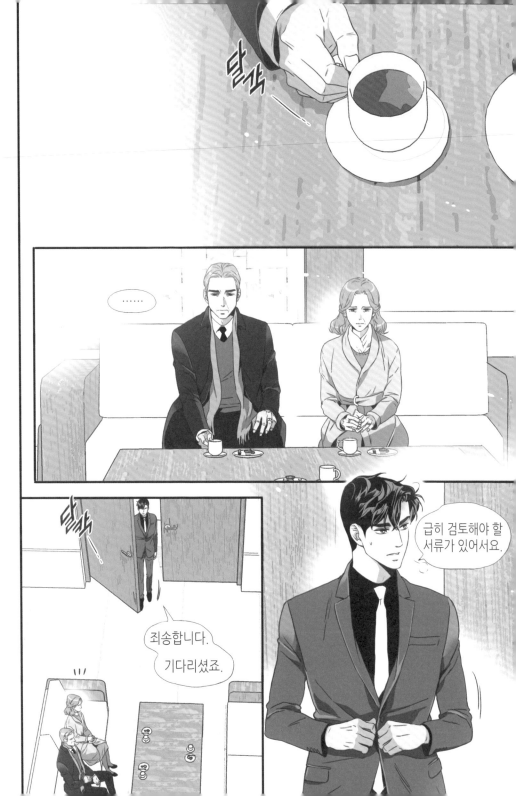

달까

......

달칵

급히 검토해야 할
서류가 있어서요.

죄송합니다.
기다리셨죠.

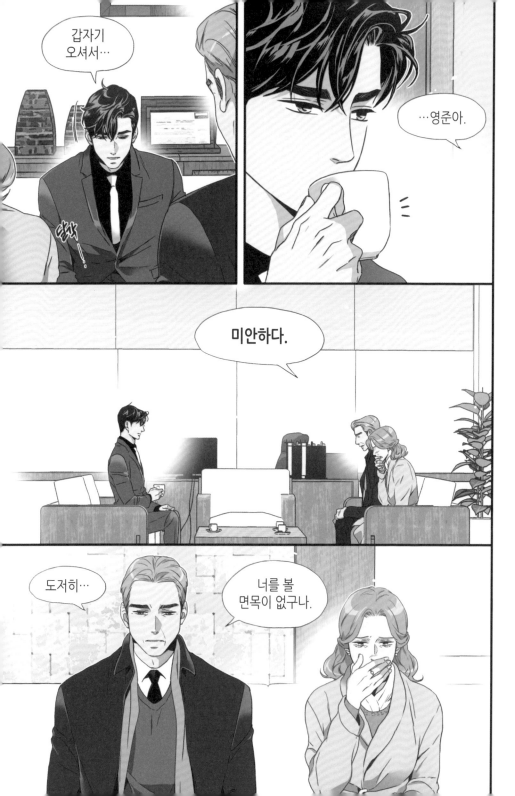

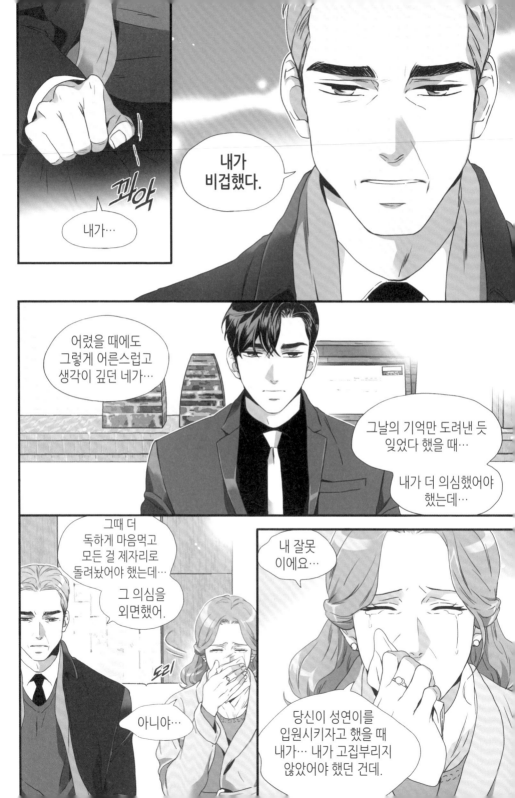

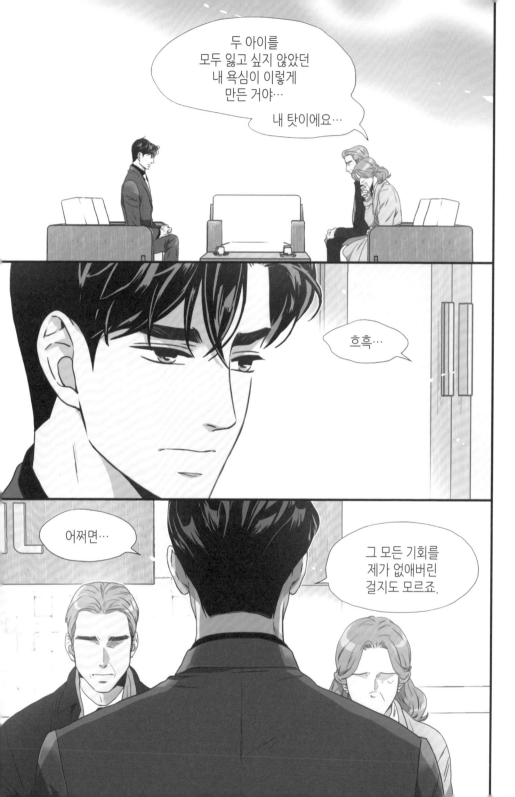

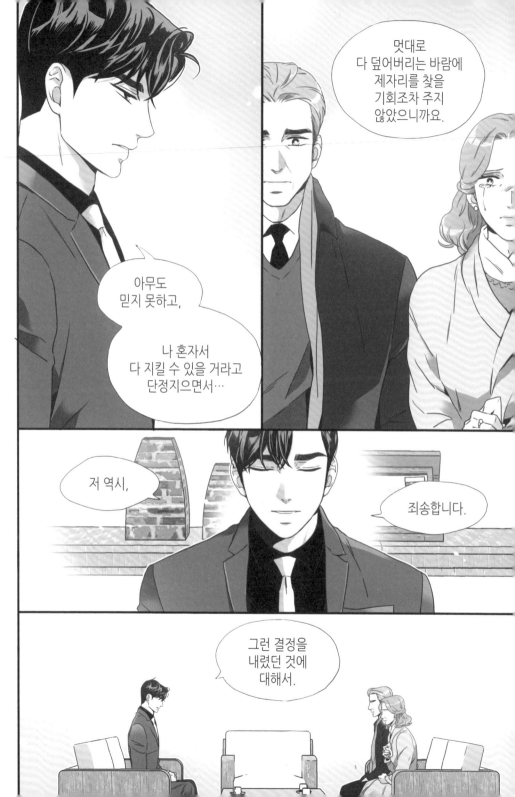

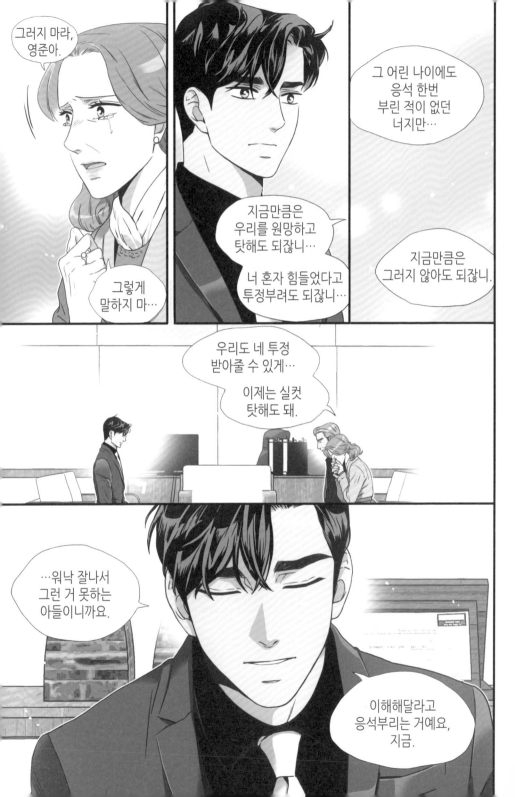

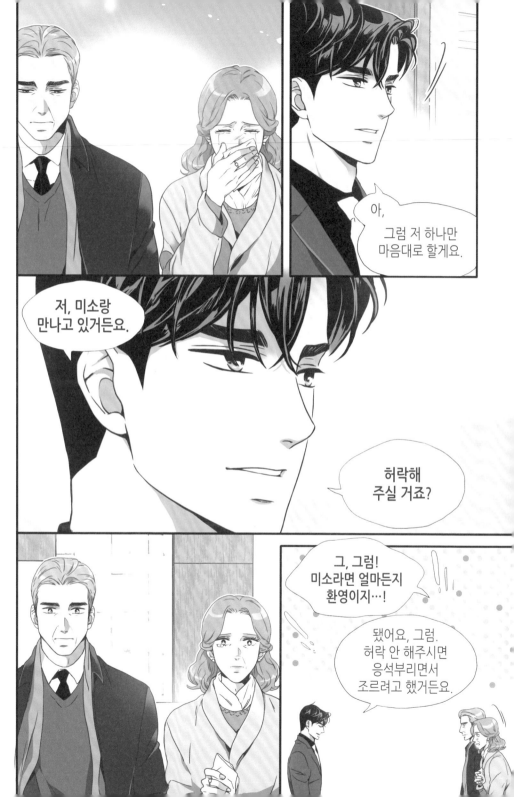

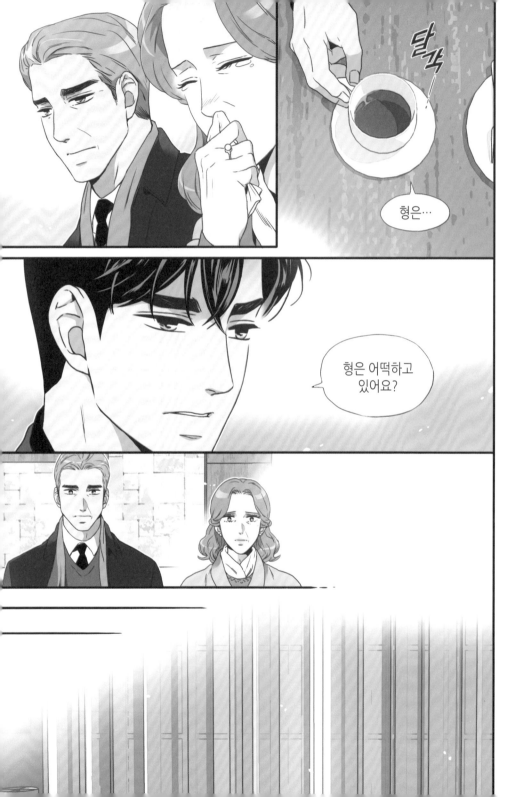

달각

형은…

형은 어떡하고
있어요?

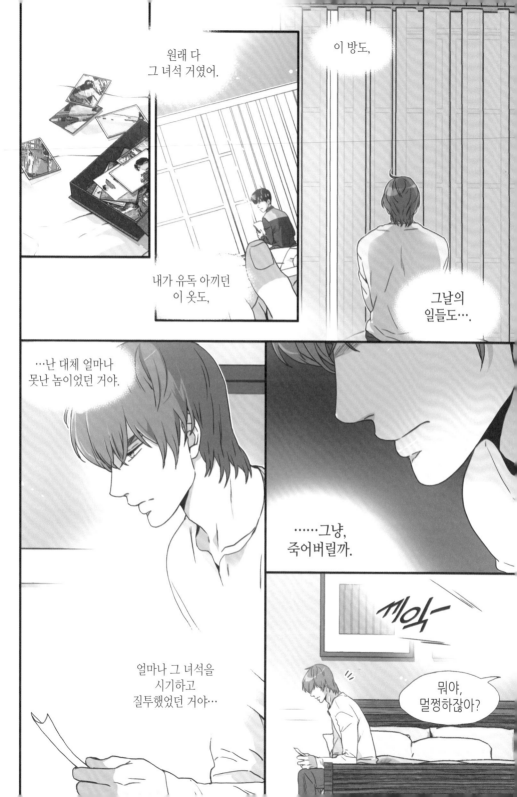

이 방도,

원래 다
그 녀석 거였어.

내가 유독 아끼던
이 옷도,

그날의
일들도….

…난 대체 얼마나
못난 놈이었던 거야.

……그냥,
죽어버릴까.

얼마나 그 녀석을
시기하고
질투했었던 거야…

끼익~

뭐야,
멀쩡하잖아?

눈물바람하며 죽는다는 시늉하고 있을 줄 알았는데.

…그건 그거대로 민폐겠지.

여기서 더 주변사람들한테 민폐끼칠 수는 없잖아.

저벅
!

휙
!

그럼 쥐도 새도 모르게 사라져버리는 게 최선인가?

털썩

부모님 걱정하시지 않게 간간히 안부 정도나 전하면서.

⋯⋯⋯

너무 그렇게 쫄지 마.

내가 지금 여기 온 건…

형한테 사과하기 위해서니까.

CHAPTER 69

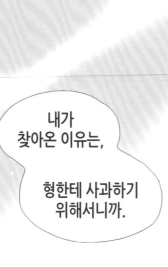

내가
찾아온 이유는,

형한테 사과하기
위해서니까.

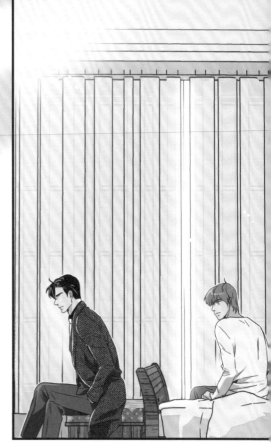

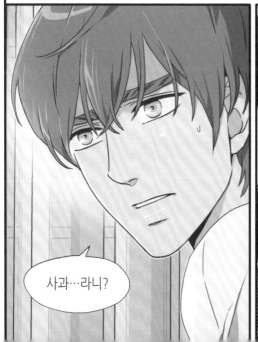

사과…라니?

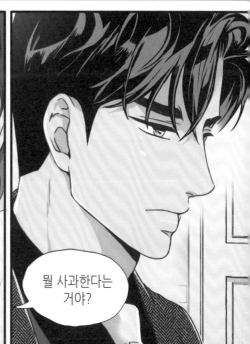

뭘 사과한다는
거야?

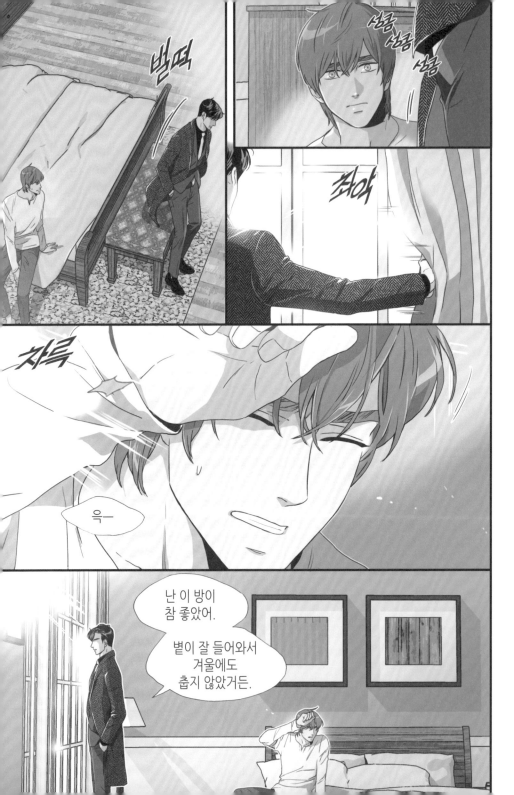

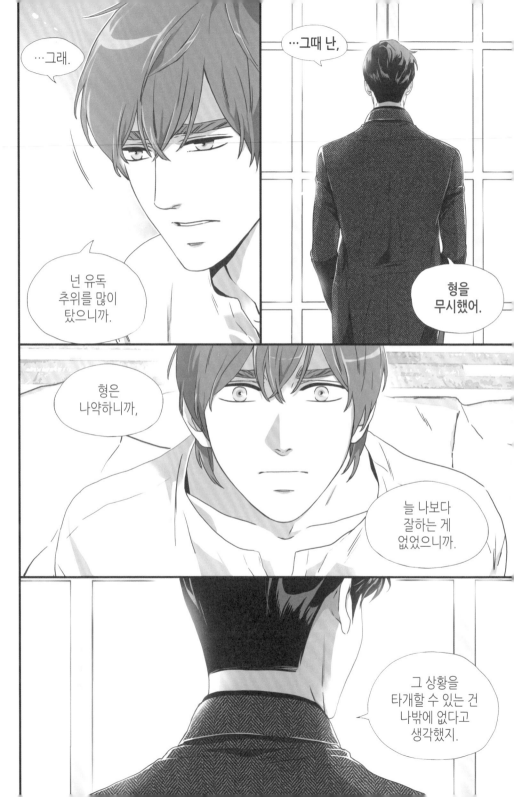

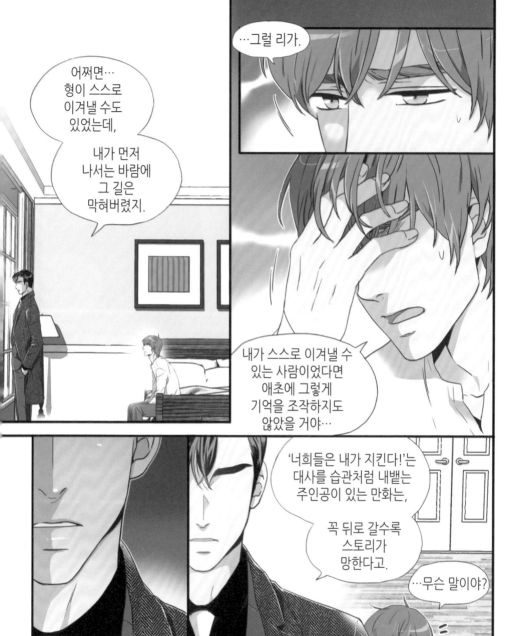

…그럴 리가.

어쩌면…
형이 스스로
이겨낼 수도
있었는데,

내가 먼저
나서는 바람에
그 길은
막혀버렸지.

내가 스스로 이겨낼 수
있는 사람이었다면
애초에 그렇게
기억을 조작하지도
않았을 거야…

'너희들은 내가 지킨다!'는
대사를 습관처럼 내뱉는
주인공이 있는 만화는,

꼭 뒤로 갈수록
스토리가
망한다고.

…무슨 말이야?

…언젠가
그런 얘길
들은 적이 있지.

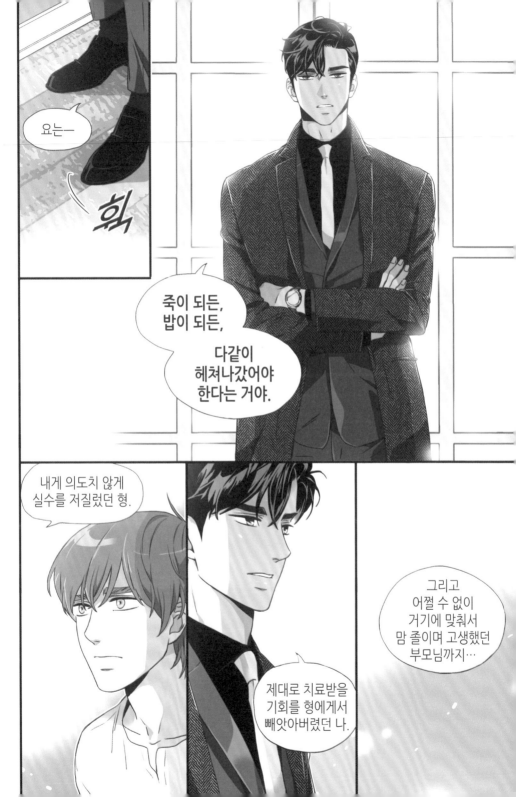

요는—

죽이 되든,
밥이 되든,

다같이
헤쳐나갔어야
한다는 거야.

내게 의도치 않게
실수를 저질렀던 형.

그리고
어쩔 수 없이
거기에 맞춰서
맘 졸이며 고생했던
부모님까지…

제대로 치료받을
기회를 형에게서
빼앗아버렸던 나.

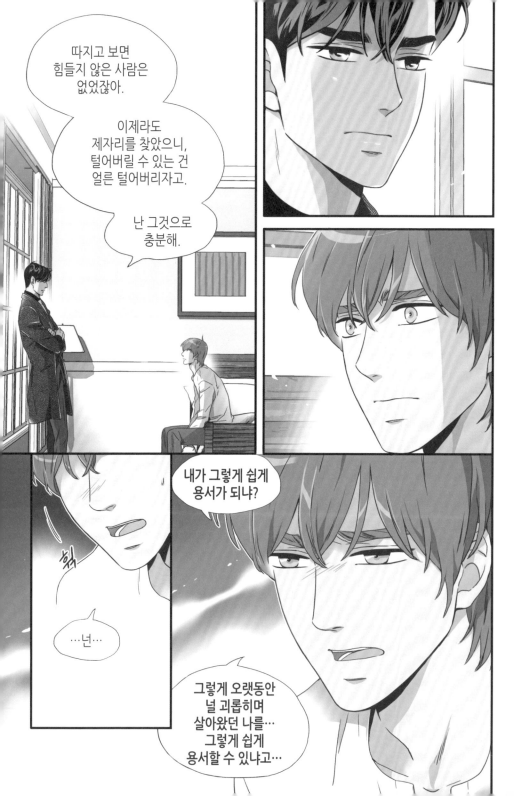

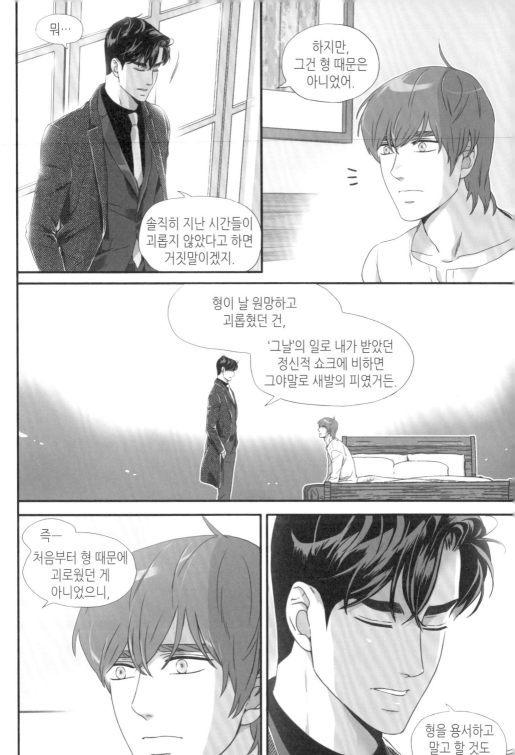

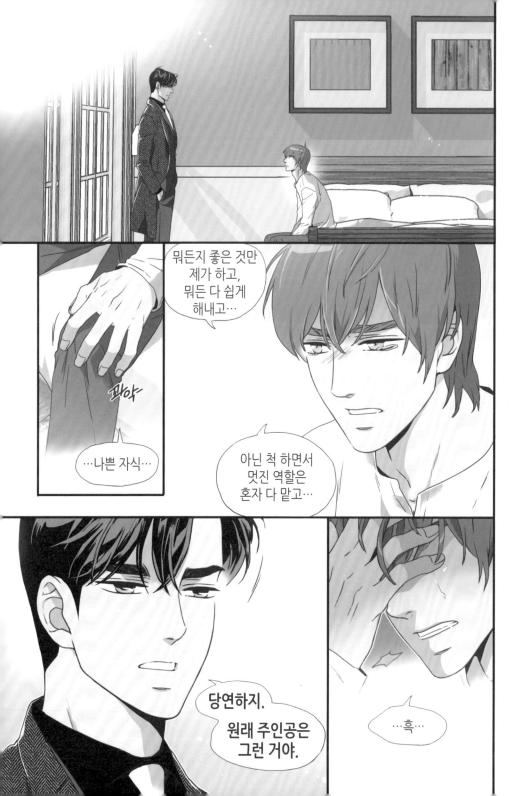

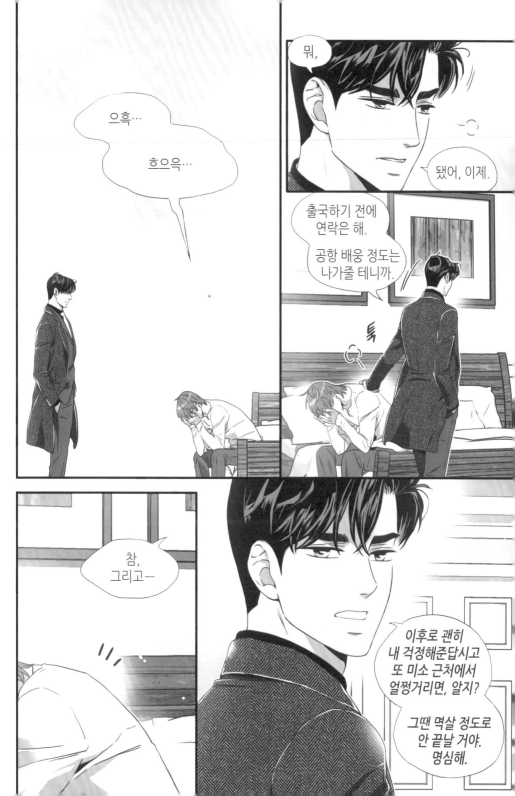

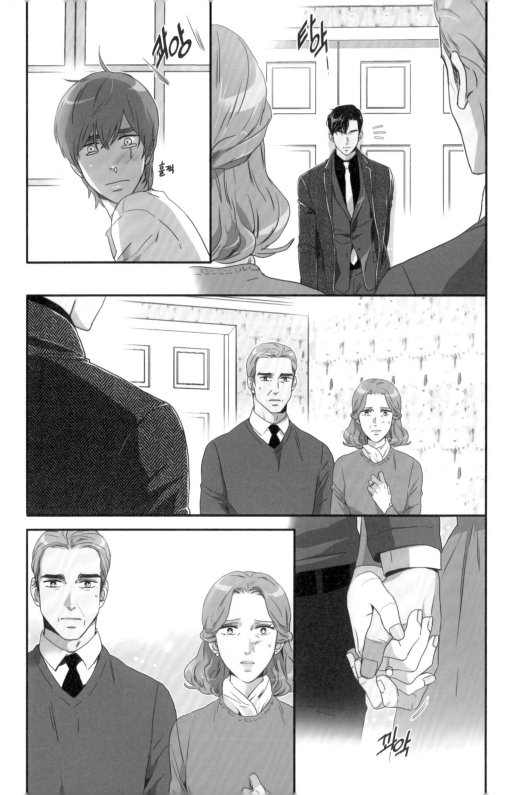

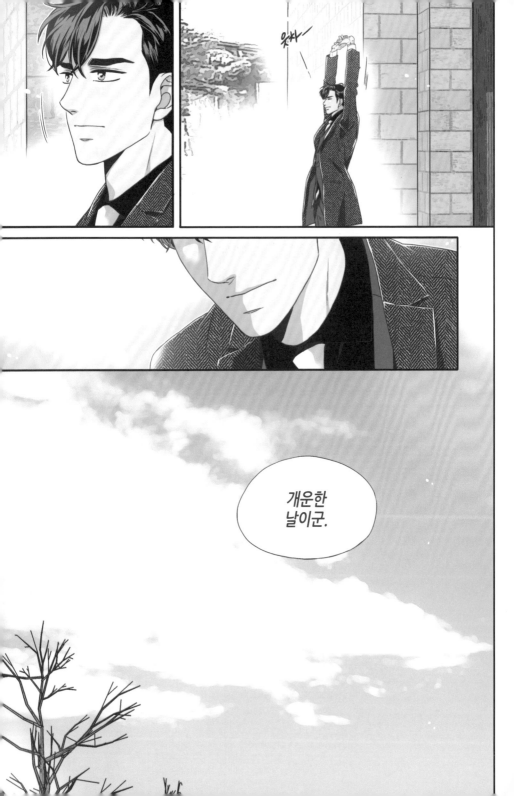

김 비서가 **5**
왜 그럴까

CHAPTER 70

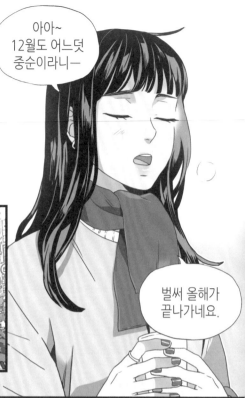

아아~
12월도 어느덧
중순이라니—

벌써 올해가
끝나가네요.

그러게
말이야.

치이, 그래도
부장님은 올 한 해
알차게 보내셨잖아요.

전 올해도
영 꽝인 걸요.

응?
뭐가?

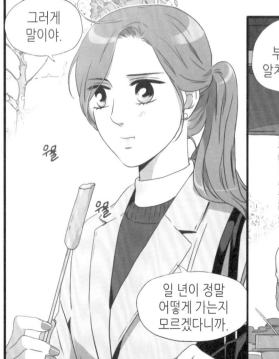

우물

우물

일 년이 정말
어떻게 가는지
모르겠다니까.

☆외근중 간식 타임☆

'연애'요~

것도 자그마치
유일그룹 부회장~!

속닥

헉악

아직 대외비인 거
알지?

특히 여긴 회사 근처니까
조심하는 게 좋을 거야,
지아 씨.

홍보실에
혼난다고.

쿠쿠쿠.
넵, 알겠습니다~

저… 근데
뭐 하나만
여쭤봐도 돼요?

아니, 왠지~
부회장님은 연애에
푹 빠질 스타일은
아닌 것 같아서요.

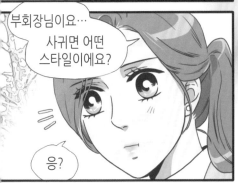

부회장님이요…
사귀면 어떤
스타일이에요?

응?

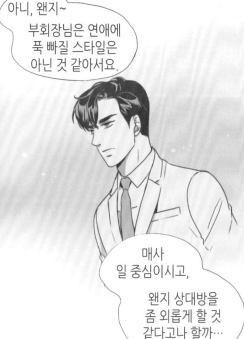

매사
일 중심이시고,

왠지 상대방을
좀 외롭게 할 것
같다고나 할까…

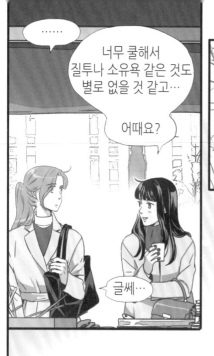

……

너무 쿨해서
질투나 소유욕 같은 것도
별로 없을 것 같고…

어때요?

글쎄…

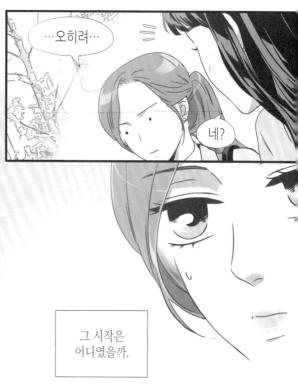

…오히려…

네?

그 시작은
어디였을까.

그래, 아마도
병원에 입원해 있던
그때가 아니었을까.

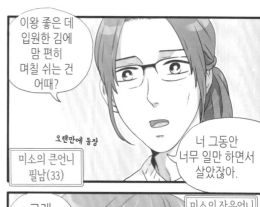

이왕 좋은 데
입원한 김에
맘 편히
며칠 쉬는 건
어때?

오랜만에 등장
미소의 큰언니
필남(33)

너 그동안
너무 일만 하면서
살았잖아.

그래서
미소야,

퇴원은
언제야?

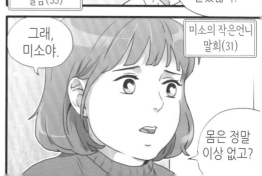

그래,
미소야.

미소의 작은언니
말희(31)

몸은 정말
이상 없고?

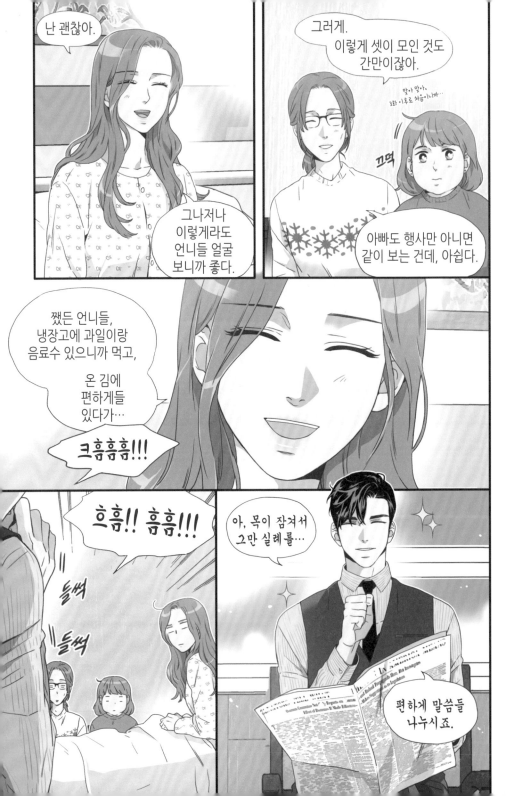

난 괜찮아.

그러게.
이렇게 셋이 모인 것도
간만이잖아.

맞아 맞아.
3화-1로로 처음이니까…

끄덕

아빠도 행사만 아니면
같이 보는 건데, 아쉽다.

그나저나
이렇게라도
언니들 얼굴
보니까 좋다.

쨌든 언니들,
냉장고에 과일이랑
음료수 있으니까 먹고,

온 김에
편하게들
있다가…

크흠흠흠!!!

흐흠!! 흠흠!!!

들썩

들썩

아, 목이 잠겨서
그만 실례를…

편하게 말씀들
나누시죠.

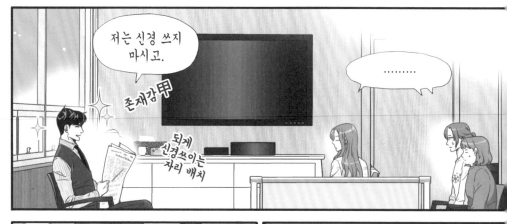

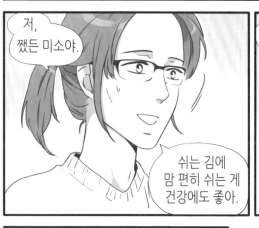

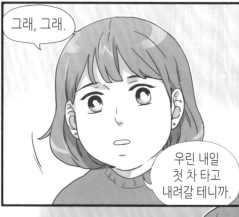

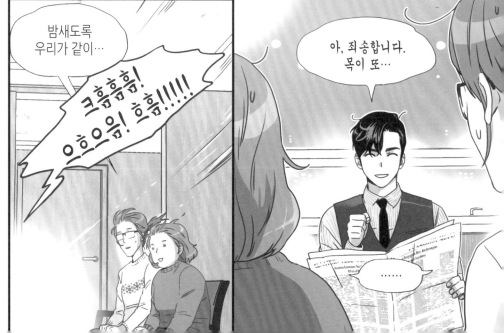

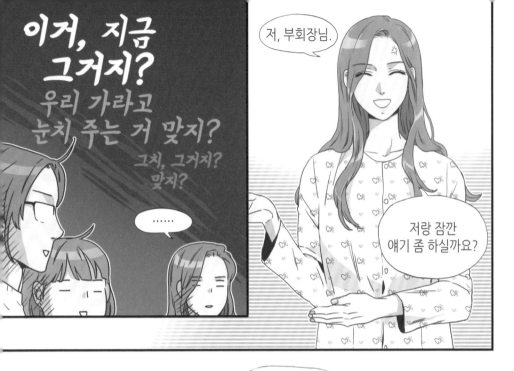

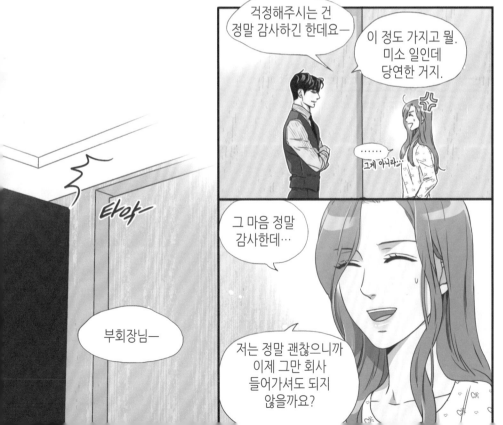

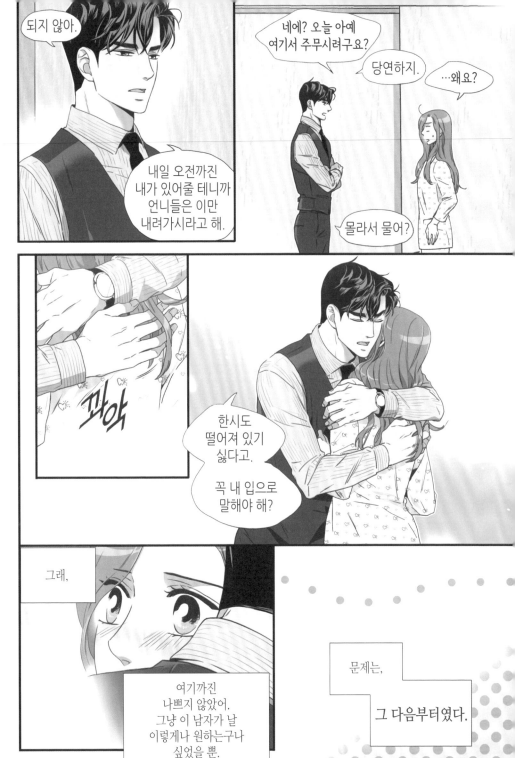

괜찮다는데도
극구 진행된
정밀검진.

결과는 의사 보기가
민망할 정도로
별것 아닌 '경미한 빈혈'.

자처해서 모두 취소한
부회장 공식 스케줄과

병원 간이 회의실에서 진행된
임원회의는 그 광경이
가히 아수라장.

게다가
화룡점정은,

화장실 가는 순간까지
정말 한·시·도
떨어져 있지 않으려고 하는
그의 태도에 있었다.

무언가,

무언가
찝찝한 기분을
지울 수가 없다.

부장님?

부장님!!

으응?

무슨 생각을
그렇게 하세요.

오늘 총무부 회식
가실 거냐구요~

응?

언제 얘기가
그리 넘어간 거야?

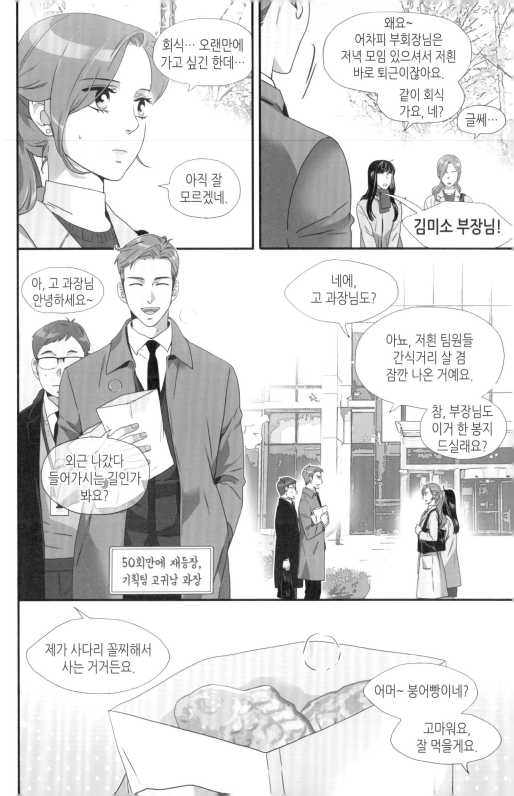

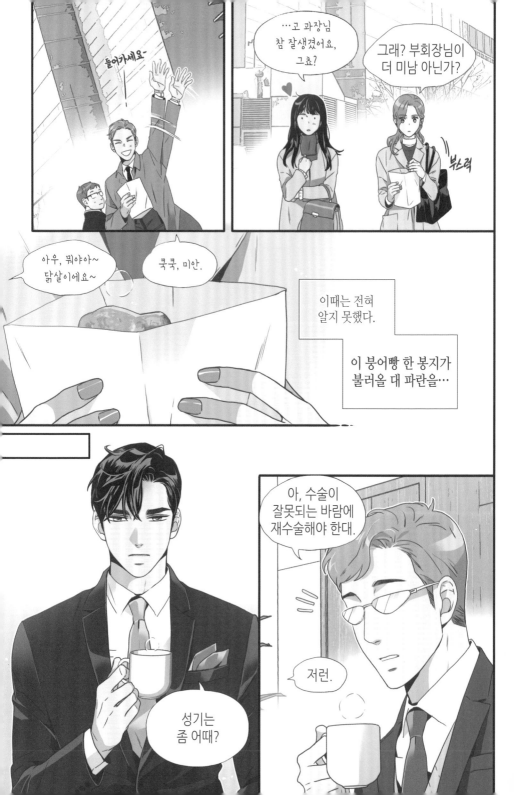

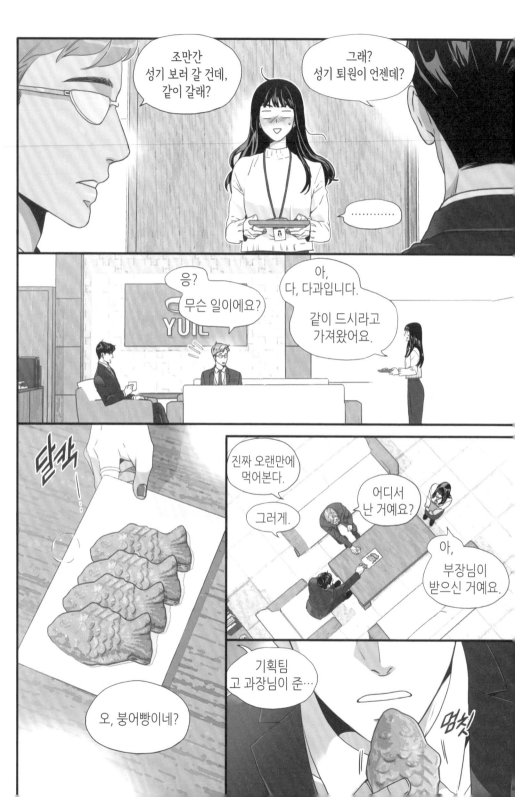

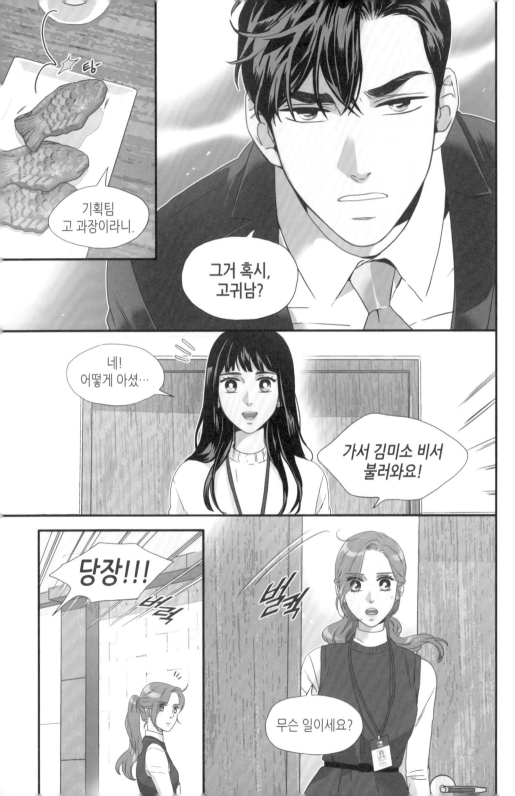

?

싸늘

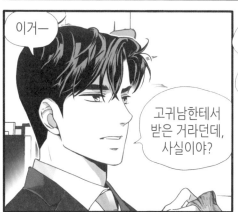

이거—

고귀남한테서
받은 거라던데,
사실이야?

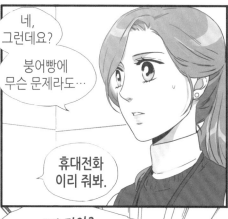

네,
그런데요?

붕어빵에
무슨 문제라도…

휴대전화
이리 줘봐.

이건 뭐야?
서로 전화번호도
주고받은 사이였나?

아하!
여기 있군!
고귀남 과장!!

꾹꾹
꾹꾹꾹
꾹

팀 고귀남 과장

팀 고상현 부장

김중만 차장

은수 대리

미영

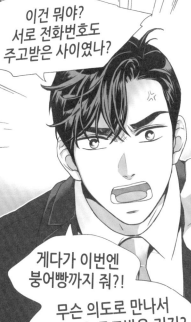

게다가 이번엔
붕어빵까지 줘?!

무슨 의도로 만나서
붕어빵을 주고받은 거지?

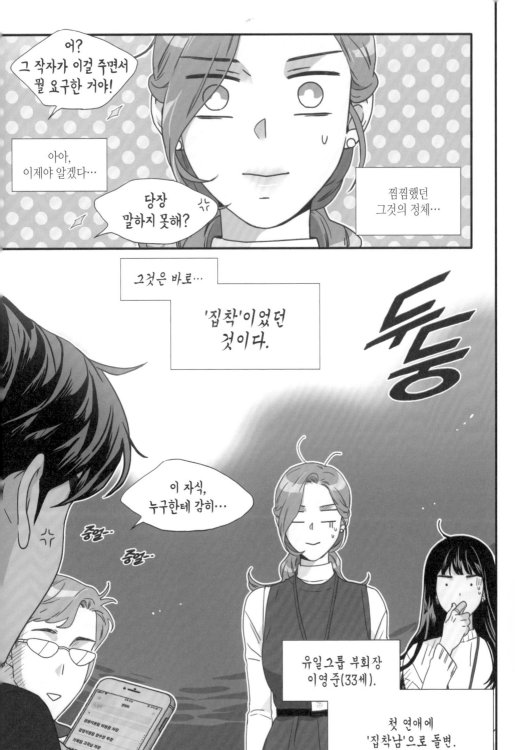

김 비서가 5
왜 그럴까

CHAPTER 71

고귀남이 무슨 이유로 붕어빵을 준 거지?

이 전화번호는 또 언제 주고받은 거냐고!

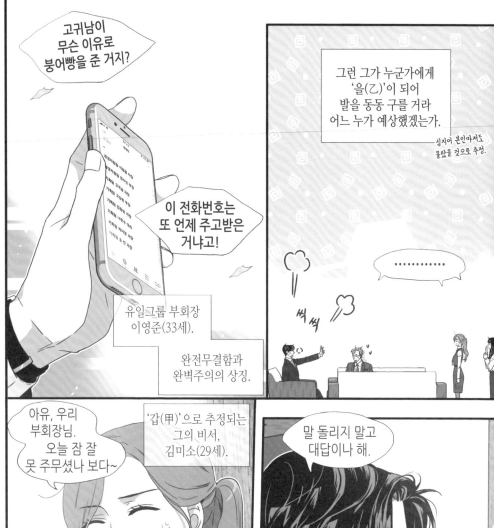

그런 그가 누군가에게 '을(乙)'이 되어 발을 동동 구를 거라 어느 누가 예상했겠는가.

심지어 본인마저도 몰랐을 것으로 추정.

············

씩씩

유일그룹 부회장 이영준(33세).

완전무결함과 완벽주의의 상징.

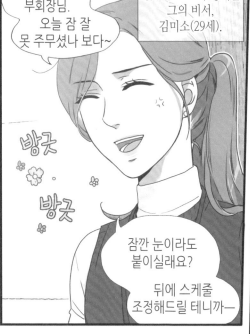

아유, 우리 부회장님. 오늘 잠 잘 못 주무셨나 보다~

'갑(甲)'으로 추정되는 그의 비서, 김미소(29세).

방긋

방긋

잠깐 눈이라도 붙이실래요? 뒤에 스케줄 조정해드릴 테니까—

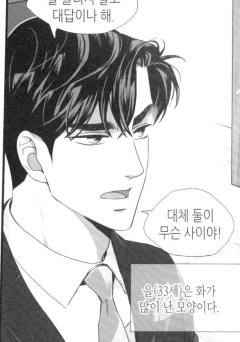

말 돌리지 말고 대답이나 해.

대체 둘이 무슨 사이야!

을(33세)은 화가 많이 난 모양이다.

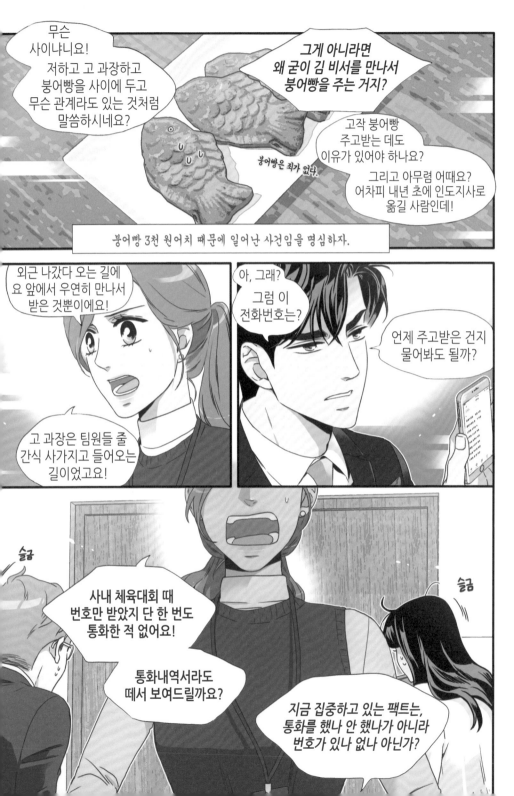

김지아 비서!!!!

김지아 씨 휴대폰엔 고 과장 전화번호가 입력돼 있습니까?

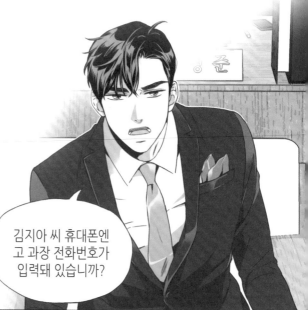

어…… 어버……?

갑자기 왜 절……?

있습니까, 없습니까?

대답을 확실히 해요!

자, 이건 어떻게 설명할 거야!

대답해 보시지, 김미소!!

……

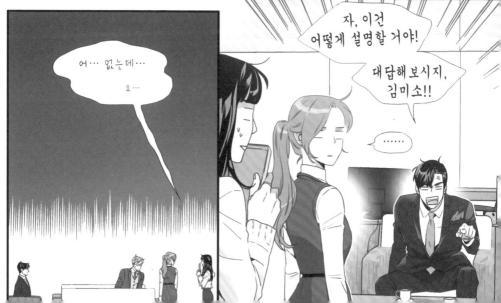

어… 없는데…

요…

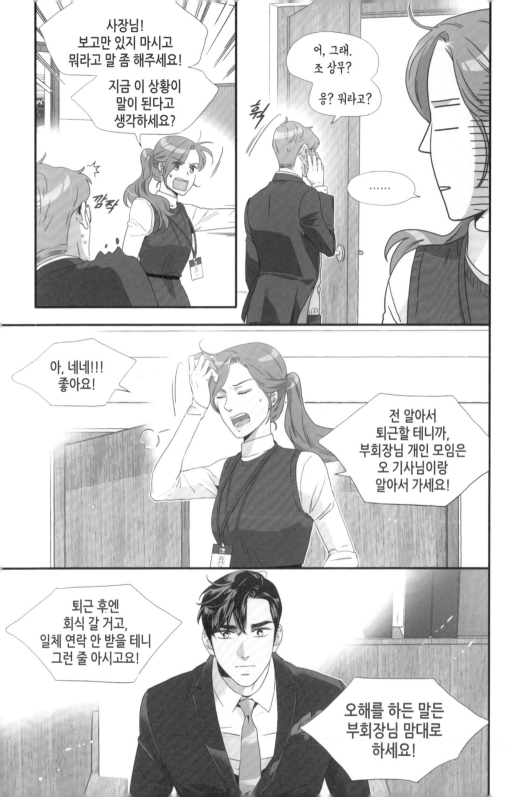

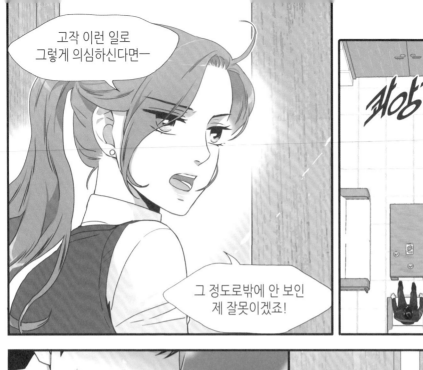

고작 이런 일로
그렇게 의심하신다면—

그 정도로밖에 안 보인
제 잘못이겠죠!

쾌앙~

께익~

슬쩍

제장.

......야, 이영준
괜찮냐?

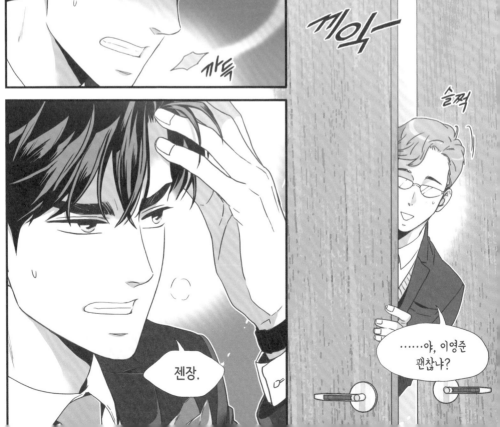

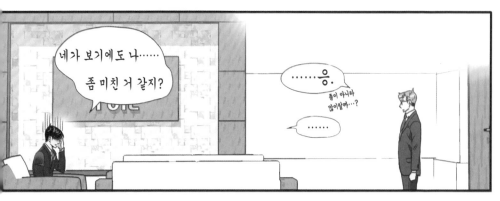

네가 보기에도 나……

좀 미친 거 같지?

……응.

좋이 아니라
많이같아…?

……

…갑자기
왜 이렇게 조바심이
나는 거지.

요즘 같아선
지난 9년 동안
어떻게 참아왔는지
생각도 안 나.

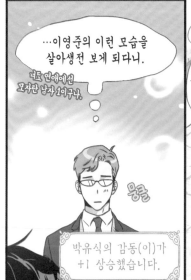

…이영준의 이런 모습을
살아생전 보게 되다니.

너도 연애에선
모자란 남자 1이구나.

뭉클

박유식의 감동(이)가
+1 상승했습니다.

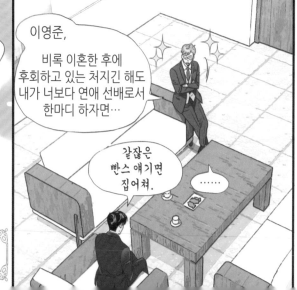

이영준,

비록 이혼한 후에
후회하고 있는 처지긴 해도
내가 너보다 연애 선배로서
한마디 하자면…

같잖은
빤스 얘기면
집어쳐.

……

김 비서도 첫 연애인 걸 생각하라고!

지금처럼 그렇게 몰아붙이면 될 일도 안 돼! 적당히, 느긋하게~ 알겠냐?

무작정 밀어붙이고 구속하는 게 관계의 견고함과 꼭 정비례하는 건 아니란 말이다, 임마!

적당히…

느긋하게라…

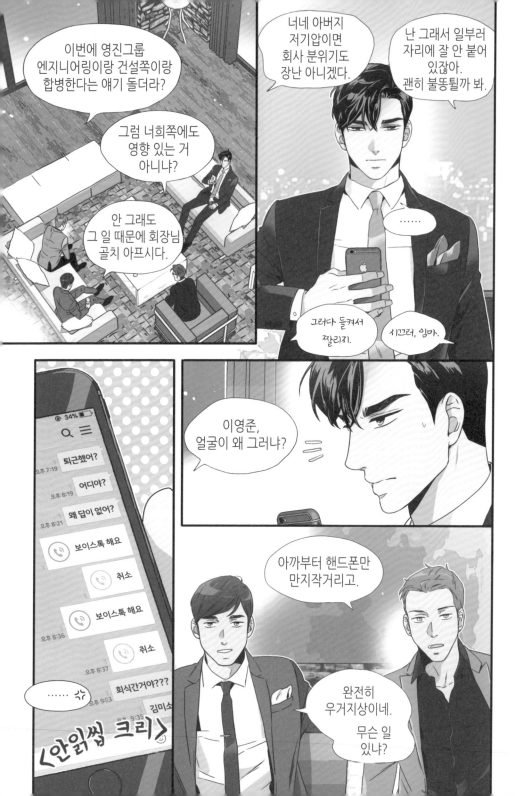

이번에 영진그룹 엔지니어링이랑 건설쪽이랑 합병한다는 얘기 돌더라?

그럼 너희쪽에도 영향 있는 거 아니냐?

안 그래도 그 일 때문에 회장님 골치 아프시다.

너네 아버지 저기압이면 회사 분위기도 장난 아니겠다.

난 그래서 일부러 자리에 잘 안 붙어 있잖아. 괜히 불똥튈까 봐.

······

그러다 들켜서 짤리지.

시끄러, 임마.

@ 34% 🔋

퇴근했어?
오후 7:19

어디야?
오후 8:19

왜 답이 없어?
오후 8:21

보이스톡 해요

취소

보이스톡 해요
오후 8:36

취소
오후 8:37

회식간거야???
오후 9:03

······ ✧

김미쇼
오후 9:35

〈안읽씹 크리〉

이영준, 얼굴이 왜 그러냐?

아까부터 핸드폰만 만지작거리고.

완전히 우거지상이네.

무슨 일 있냐?

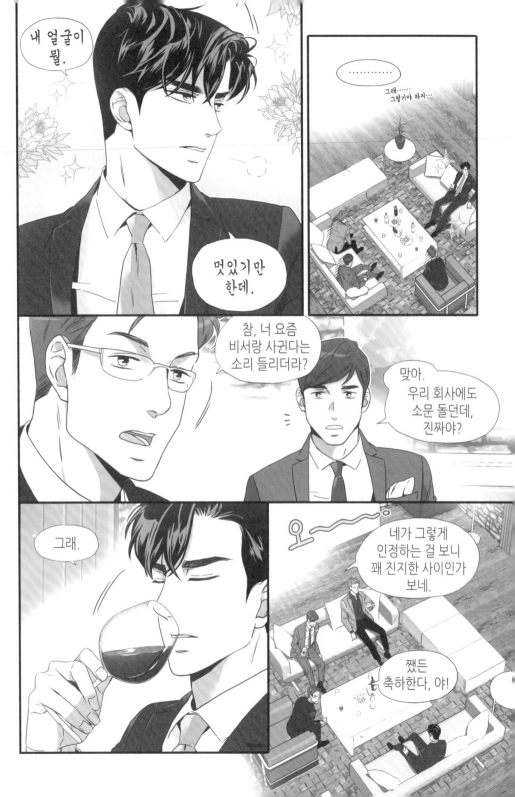

그러고 보니 너도 전에 비서랑 만난다고 안 그랬어?

야, 말도 마라. 지난주에 쫑났어.

왜? 어쩌다가?

안 그래도 요즘 연말이다 뭐다 해서 술자리 잦잖아?

아니나 다를까! 거기 술자리서 다른 놈이랑 눈맞어서 둘이 썸을 타고 있더라니까?

야, 간도 크다! 대표이사 애인이랑?

회식을 꼬박꼬박 가는데, 갈 때마다 연락이 안 되는 거야.

촉이 딱 오더라고.

내가 또 그런 건 못 참잖아.

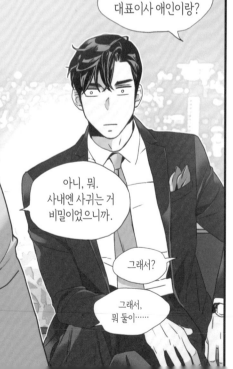

아니, 뭐. 사내엔 사귀는 거 비밀이었으니까.

그래서?

그래서, 뭐 둘이……

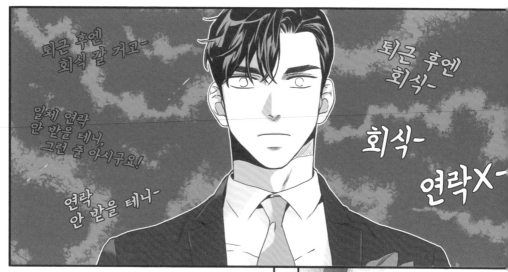

퇴근 후엔
회식 갈 거고-

일체 연락
안 받을 테니,
그런 줄 아시구요!

연락
안 받을 테니-

퇴근 후엔
회식-

회식-

연락X-

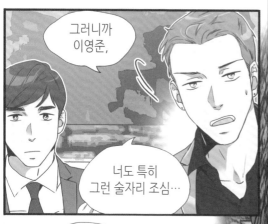

그러니까
이영준,

너도 특히
그런 술자리 조심…

적당히?

느긋하게?

저벅
저벅

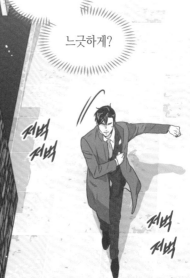

저벅
저벅

응? 뭐야.
이 자식 어디 갔어?

방금 쏜살같이
튀어나가던데?

다 집어치라
그래!

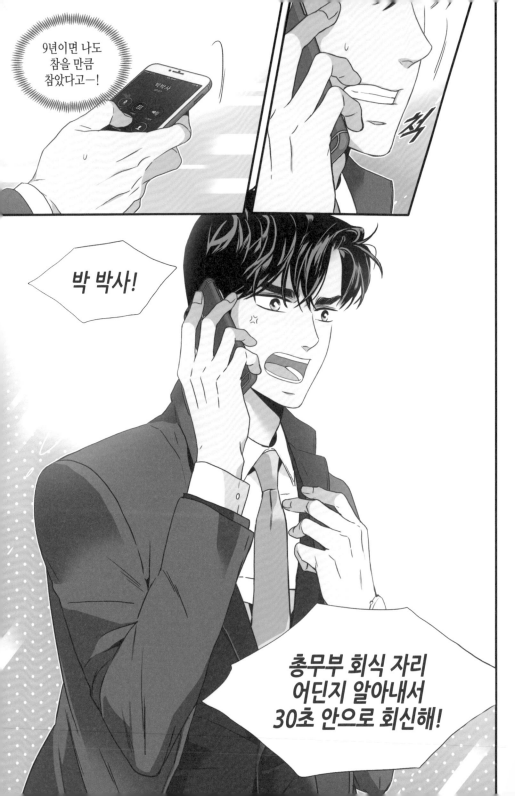

김 비서가 5
왜 그럴까

CHAPTER 72

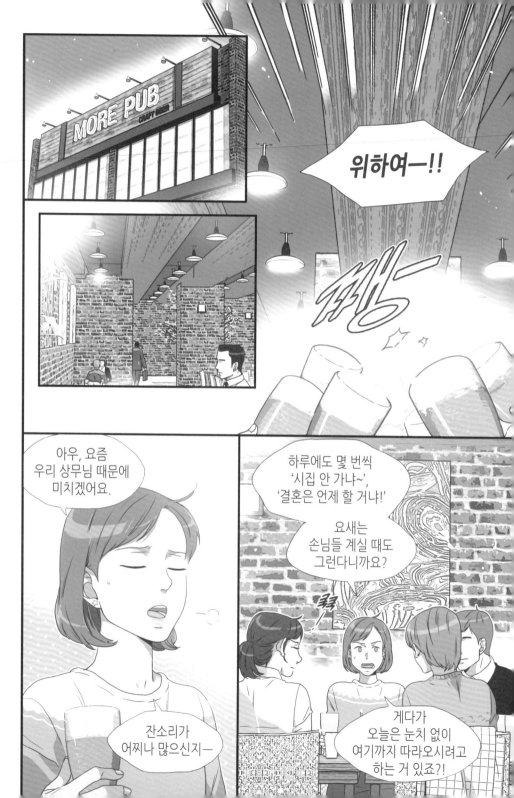

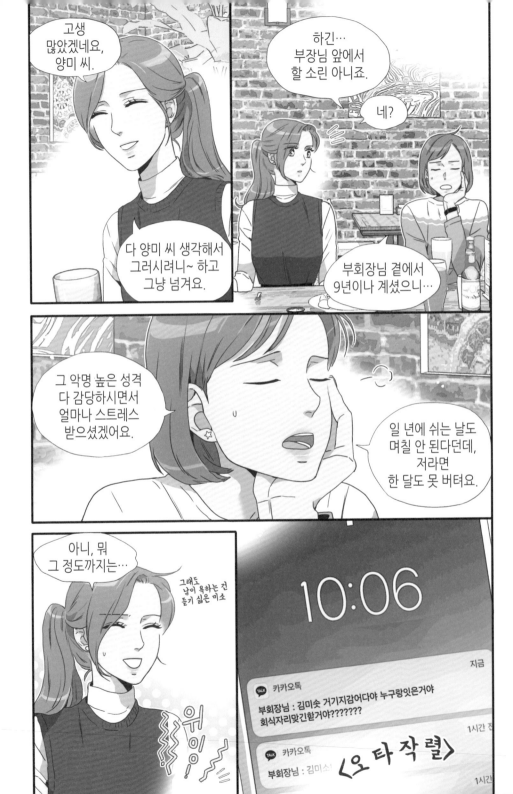

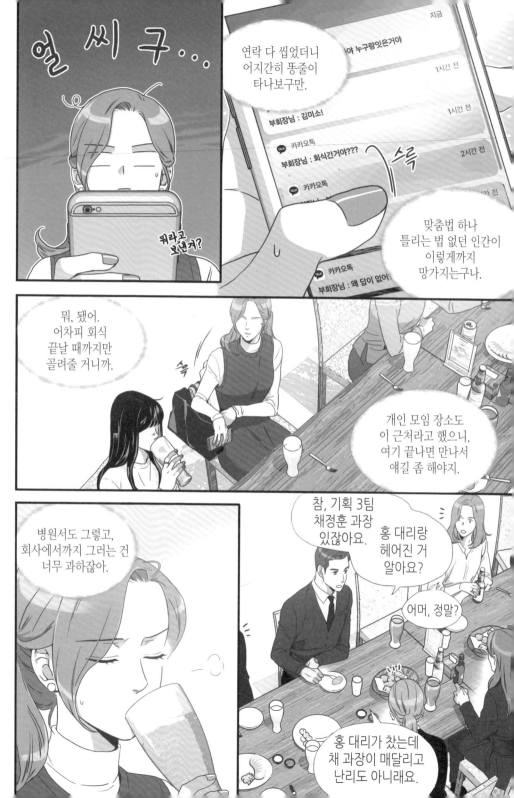

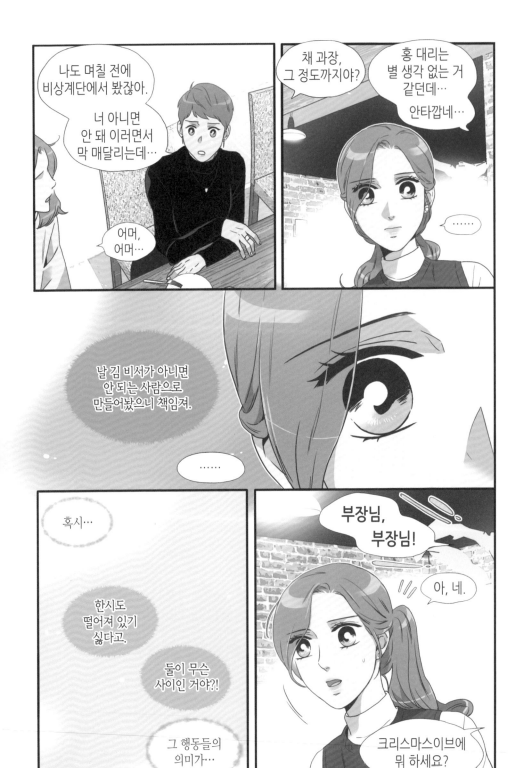

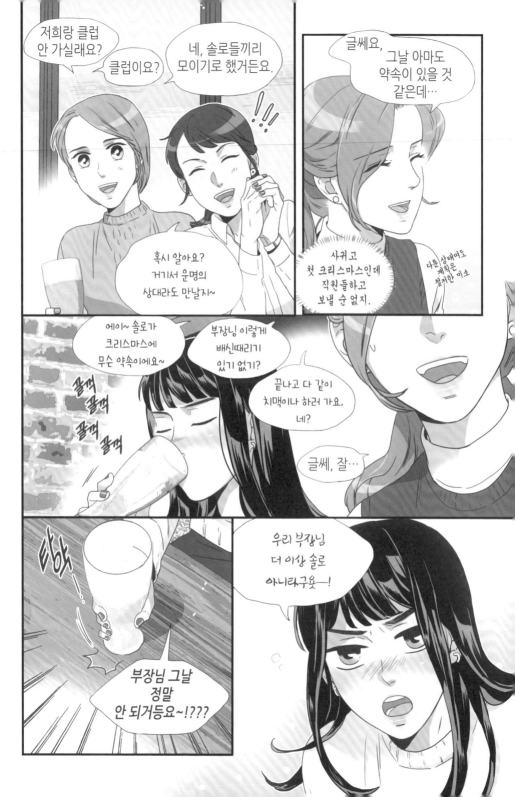

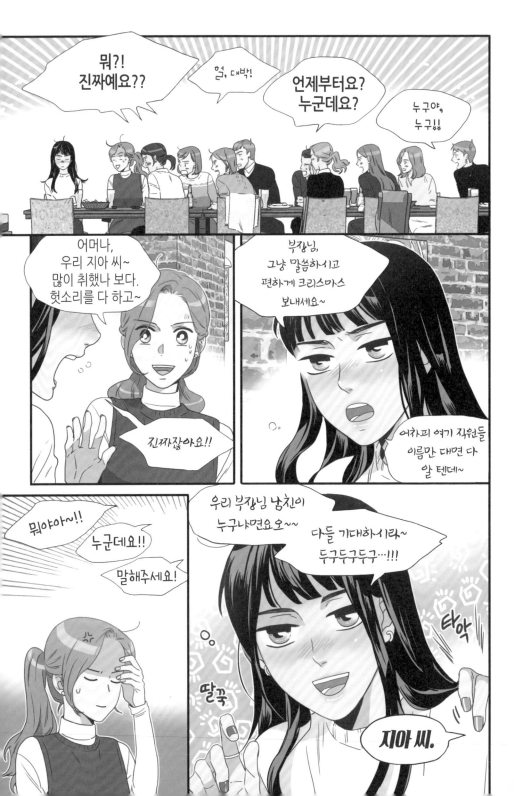

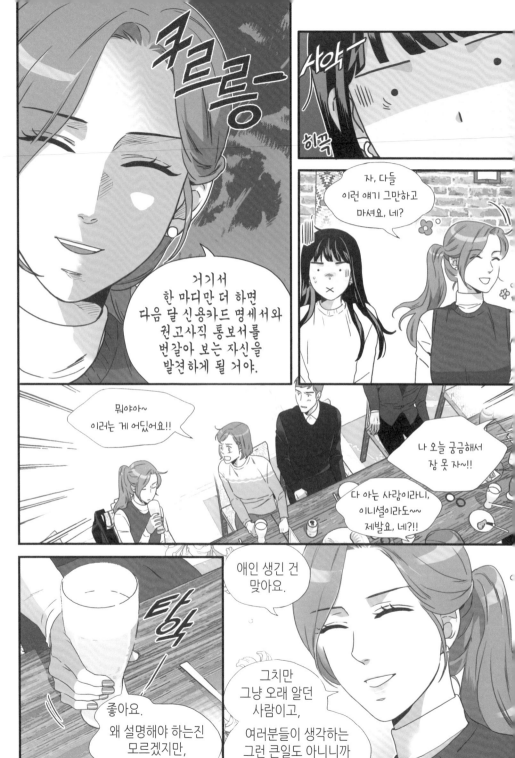

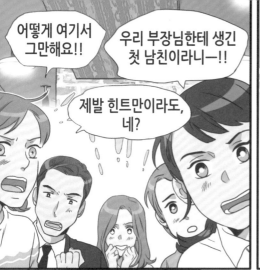

어떻게 여기서 그만해요!!

우리 부장님한테 생긴 첫 남친이라니ㅡ!!

제발 힌트만이라도, 네?

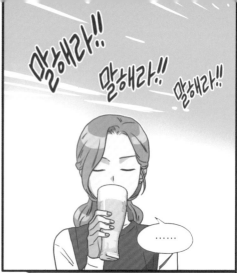

말해라!!

말해라!!

말해라!!

......

탁ㅡ

여러분?

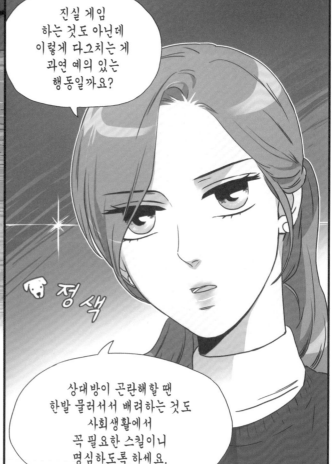

진실 게임 하는 것도 아닌데 이렇게 다그치는 게 과연 예의 있는 행동일까요?

정색

상대방이 곤란해할 땐 한발 물러서서 배려하는 것도 사회 생활에서 꼭 필요한 스킬이니 명심하도록 하세요.

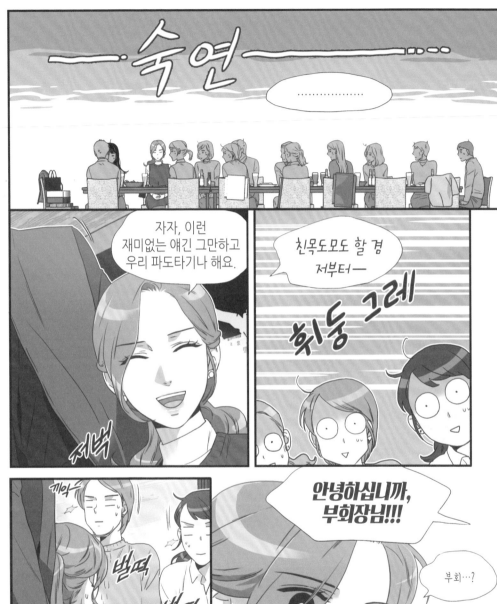

숙연 ············

자자, 이런 재미없는 얘긴 그만하고 우리 파도타기나 해요.

친목도모도 할 겸 저부터—

휘둥 그레

저벅

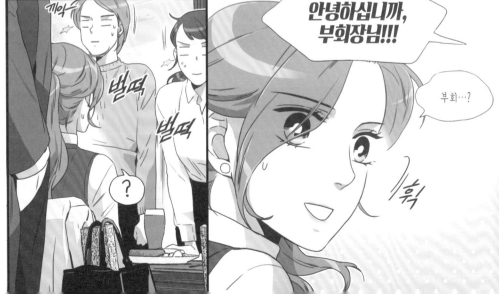

끼익—

발딱

발딱

?

안녕하십니까, 부회장님!!!

부회…?

휙

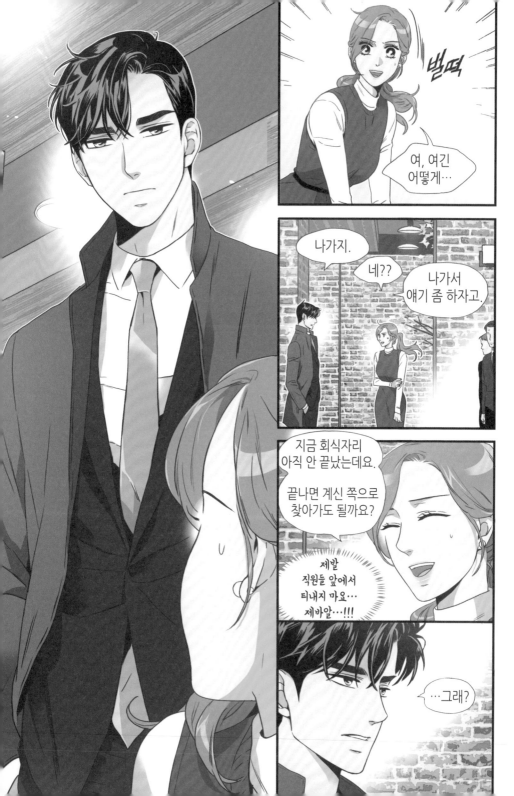

벌떡

여, 여긴 어떻게…

나가지.

네??

나가서 얘기 좀 하자고.

지금 회식자리 아직 안 끝났는데요.

끝나면 계신 쪽으로 찾아가도 될까요?

제발 직원들 앞에서 티내지 마요… 제바알…!!!

…그래?

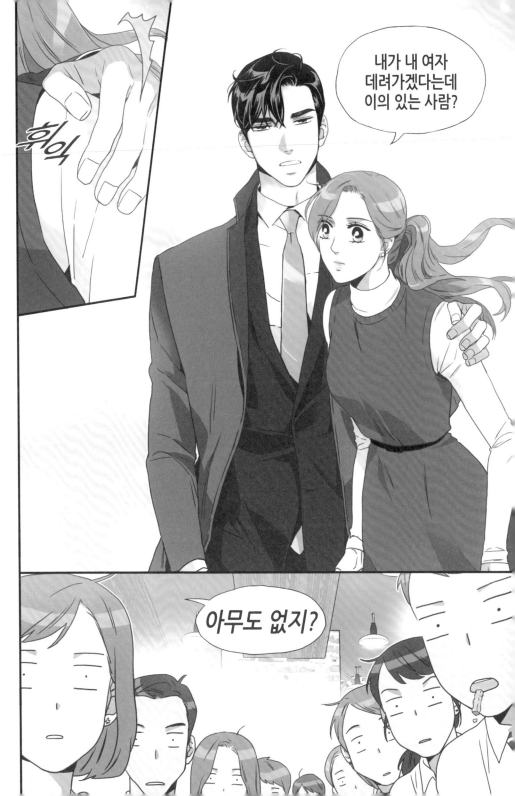

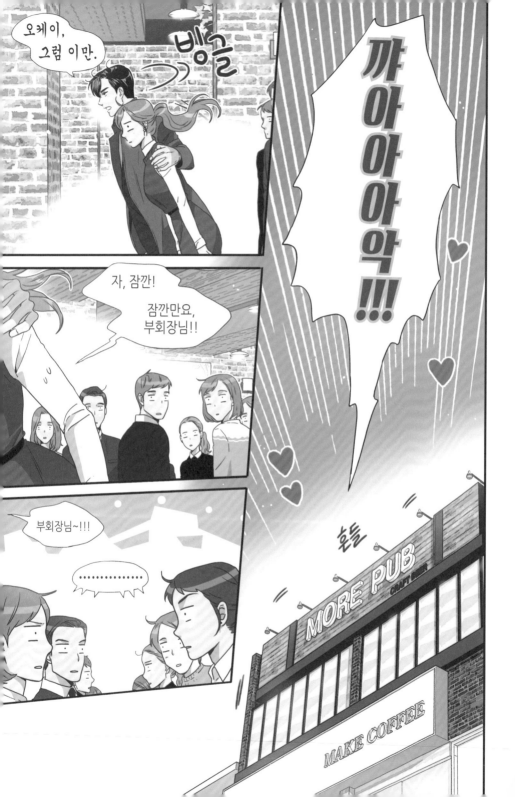

김 비서가 **5**
왜 그럴까

CHAPTER **73**

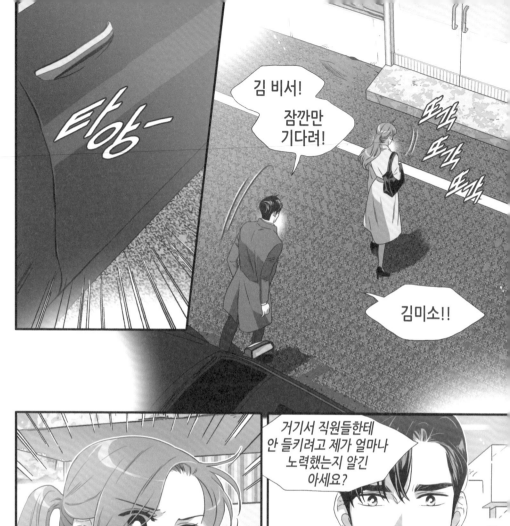

김 비서! 잠깐만 기다려!

타앙-

또각
또각
또각

김미소!!

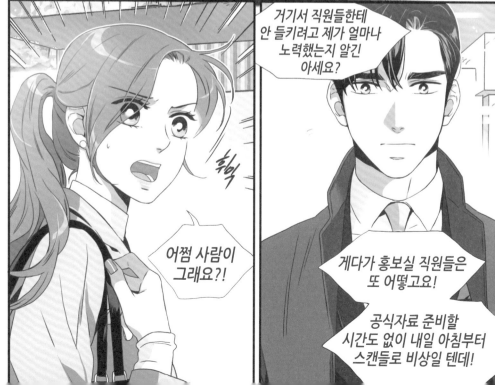

거기서 직원들한테 안 들키려고 제가 얼마나 노력했는지 알긴 아세요?

휘익

어쩜 사람이 그래요?!

게다가 홍보실 직원들은 또 어떻고요!

공식자료 준비할 시간도 없이 내일 아침부터 스캔들로 비상일 텐데!

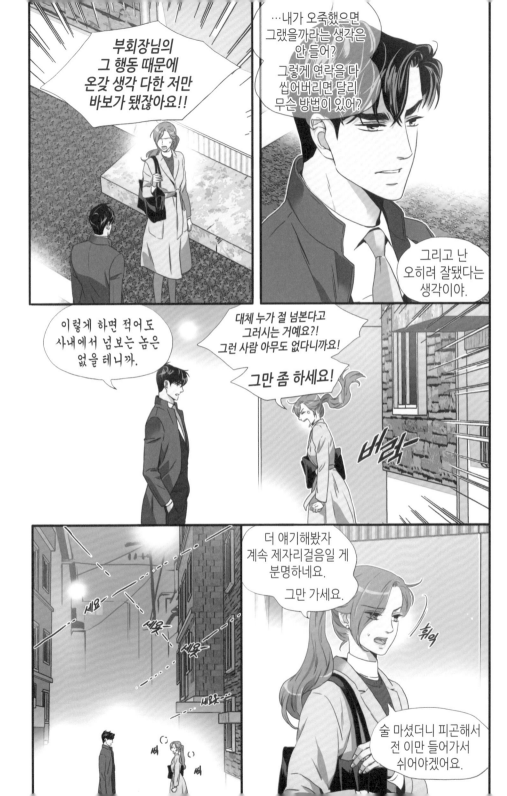

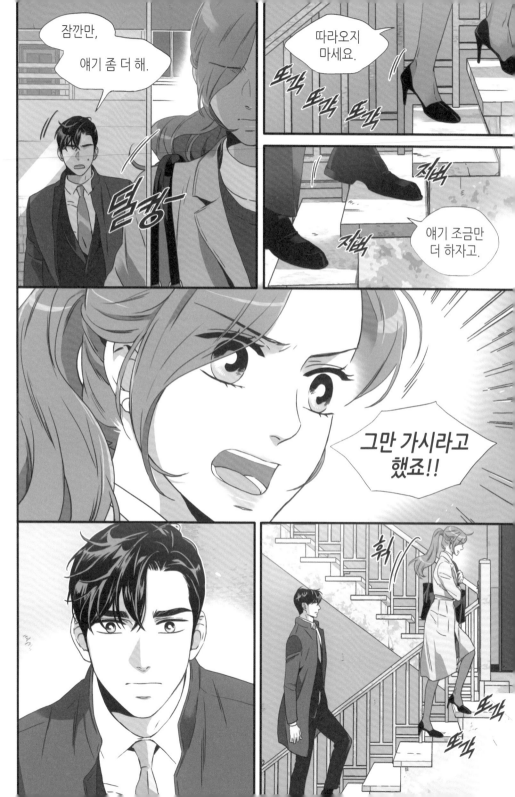

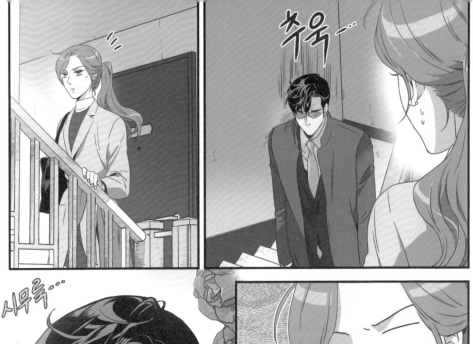

추욱…

이익…

후우…

시무룩…

9년 동안 처음 보는
인간 '이영준'의
이런 모습이다.

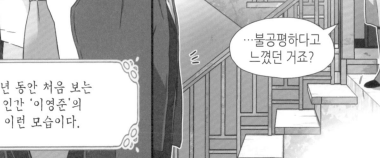

또각…

…불공평하다고
느꼈던 거죠?

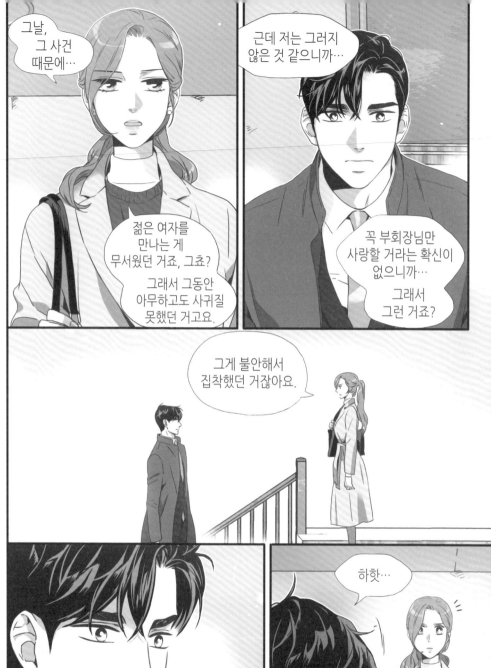

그날, 그 사건 때문에…

근데 저는 그러지 않은 것 같으니까…

젊은 여자를 만나는 게 무서웠던 거죠, 그쵸?

그래서 그동안 아무하고도 사귀질 못했던 거고요.

꼭 부회장님만 사랑할 거라는 확신이 없으니까…

그래서 그런 거죠?

그게 불안해서 집착했던 거잖아요.

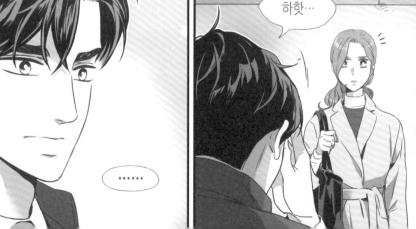

하핫…

……

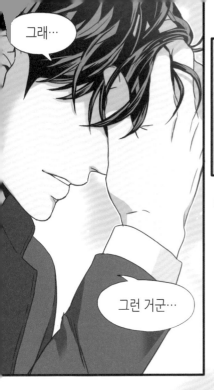

그래…

그런 거군…

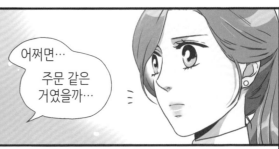

어쩌면…
주문 같은
거였을까…

그날…
너무 무서워서
미쳐버릴 것 같은
그때…

여긴 나 혼자만
있는 게 아니라고…
그러니까 괜찮다고…

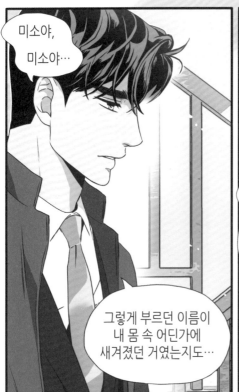

미소야,
미소야…

그렇게 부르던 이름이
내 몸 속 어딘가에
새겨졌던 거였는지도…

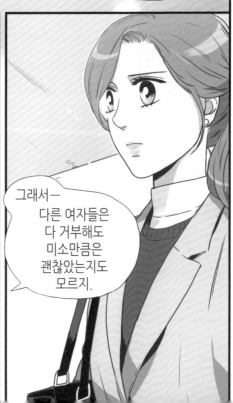

그래서—
다른 여자들은
다 거부해도
미소만큼은
괜찮았는지도
모르지.

그때부터 정해졌던 건가 봐. 우습게도.

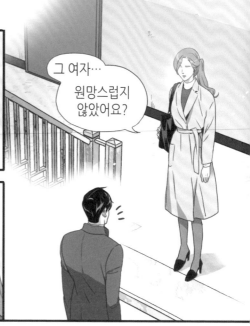

그 여자…
원망스럽지 않았어요?

……

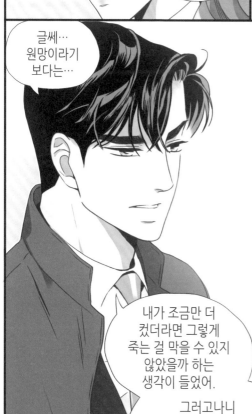

글쎄…
원망이라기 보다는…

내가 조금만 더 컸더라면 그렇게 죽는 걸 막을 수 있지 않았을까 하는 생각이 들었어.

그러고나니 안타깝기만 할 뿐, 별로 원망스럽지 않더군. 어차피 죽은 사람이니까.

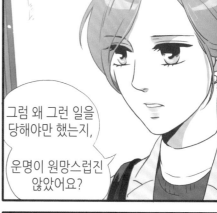

그럼 왜 그런 일을 당해야만 했는지,

운명이 원망스럽진 않았어요?

……

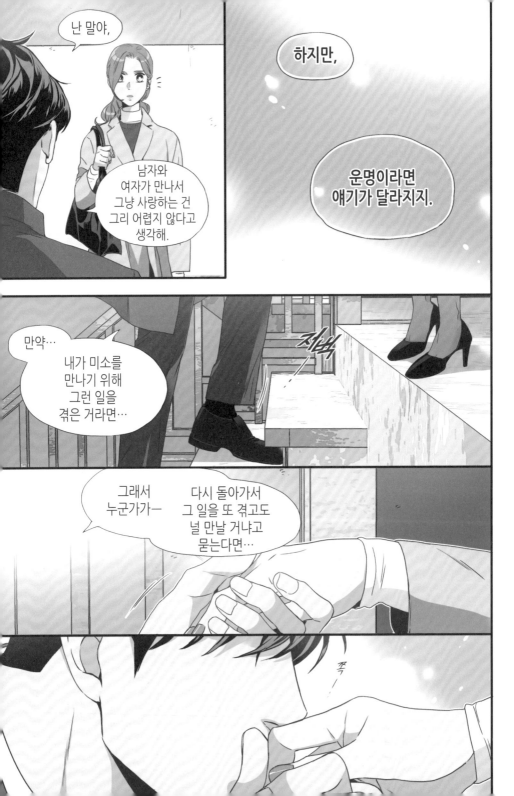

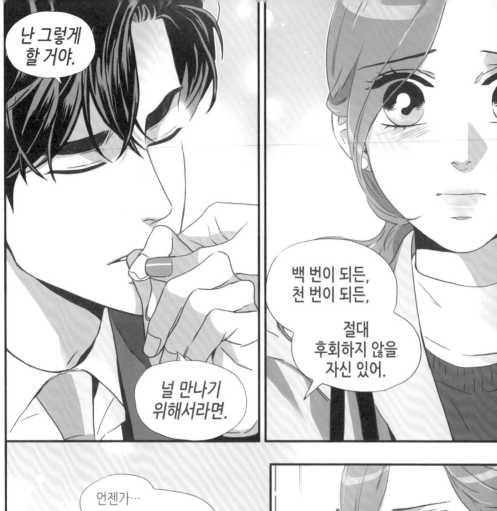

난 그렇게 할 거야.

백 번이 되든, 천 번이 되든,

절대 후회하지 않을 자신 있어.

널 만나기 위해서라면.

언젠가…

이 말을 꼭 해주고 싶었어.

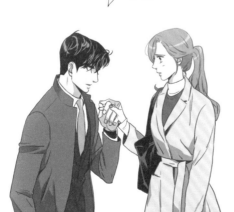

부회장님은… 진짜 바보네요.

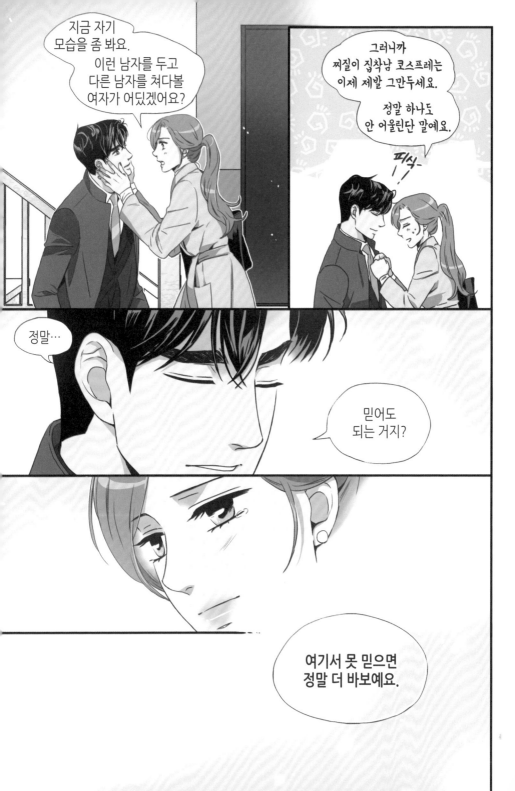

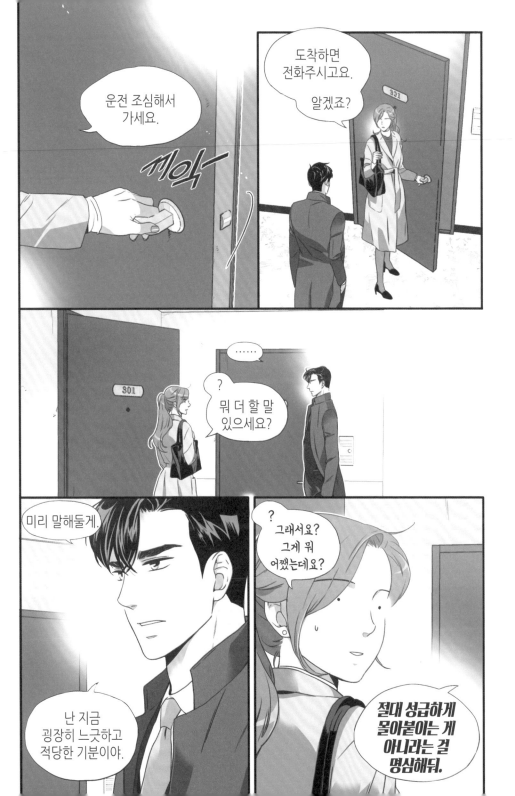

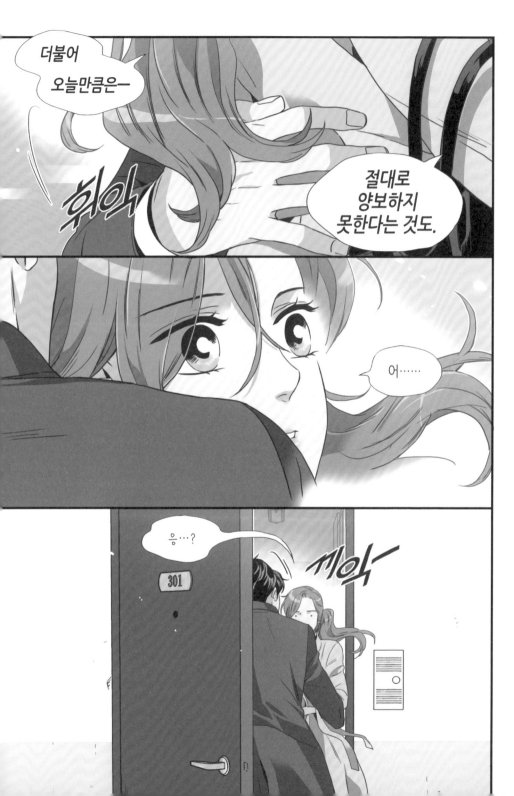

CHAPTER 74

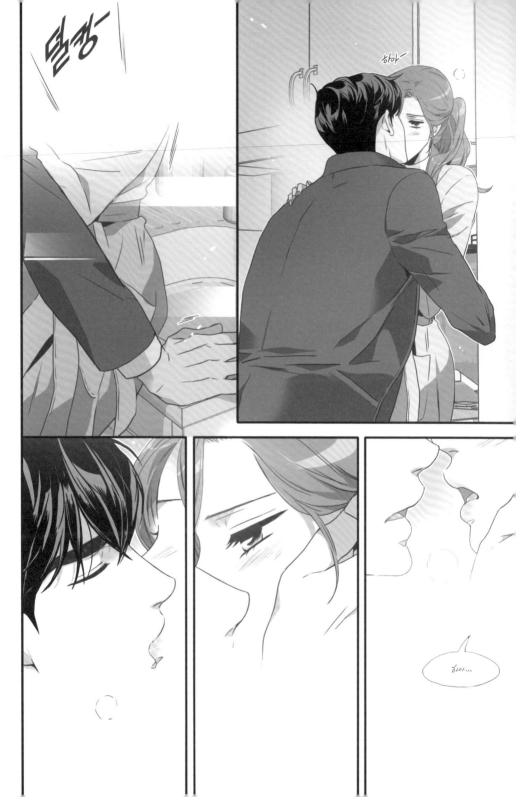

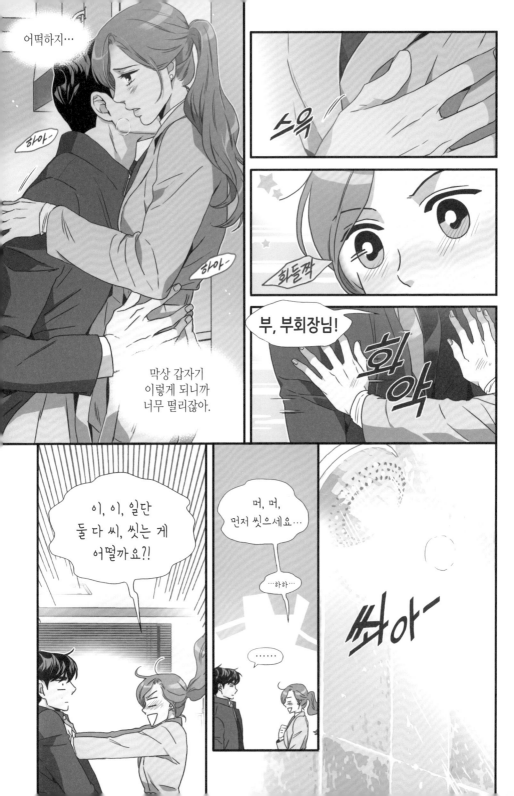

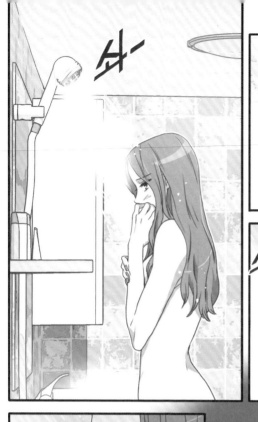

방금 전,
부회장님이
샤워했던 자리…

게다가 지금은
밖에서 날
기다리고 있어…

조만간일 거라고
생각은 했지만,
바로 코앞으로
다가오니까…
너무…

너무…

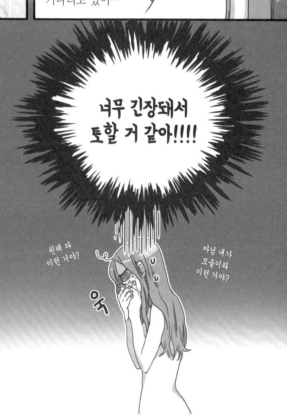

너무 긴장돼서
토할 거 같아!!!!

원래 다
이런 거야?

아님 내가
모솔이라
이런 거야?

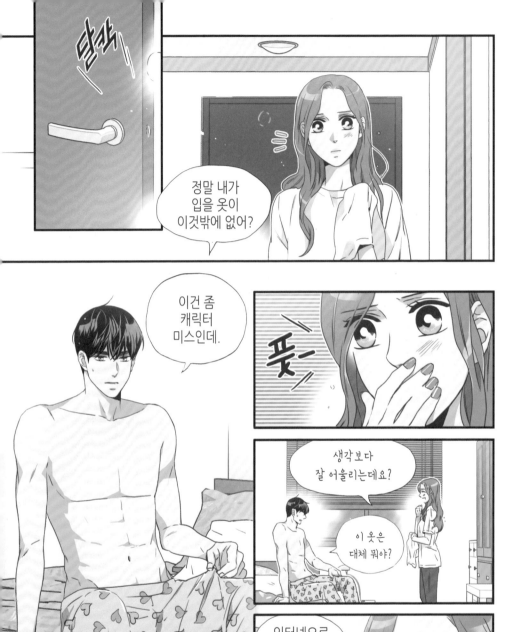

정말 내가 입을 옷이 이것밖에 없어?

이건 좀 캐릭터 미스인데.

풋

생각보다 잘 어울리는데요?

이 옷은 대체 뭐야?

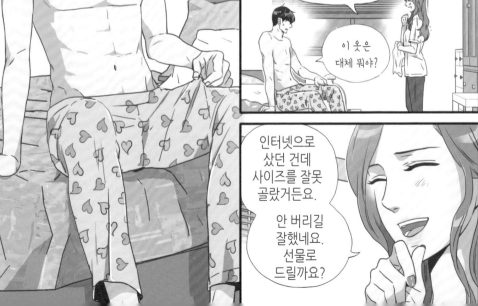

인터넷으로 샀던 건데 사이즈를 잘못 골랐거든요.

안 버리길 잘했네요. 선물로 드릴까요?

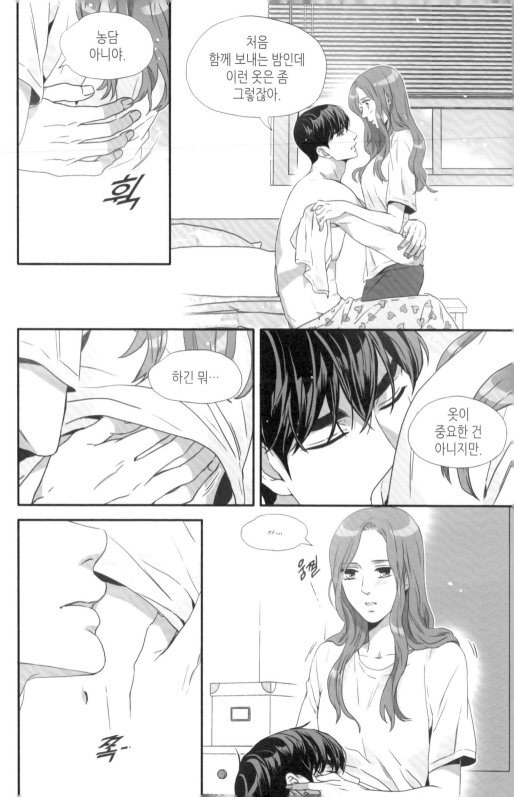

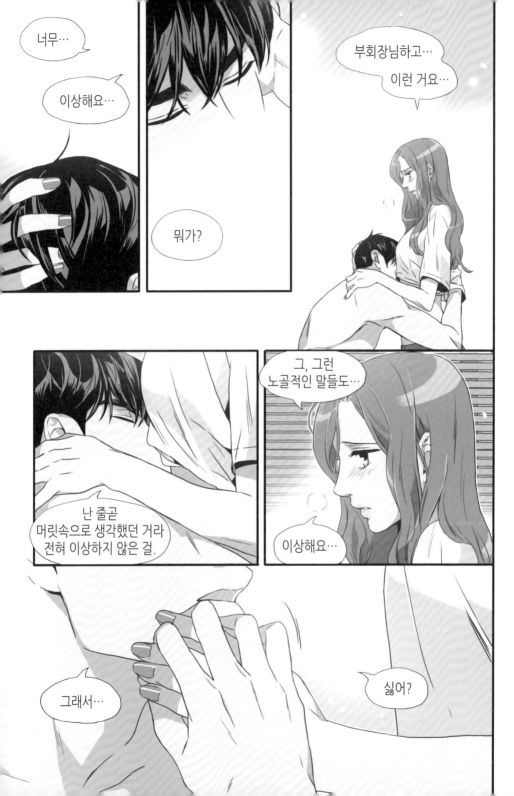

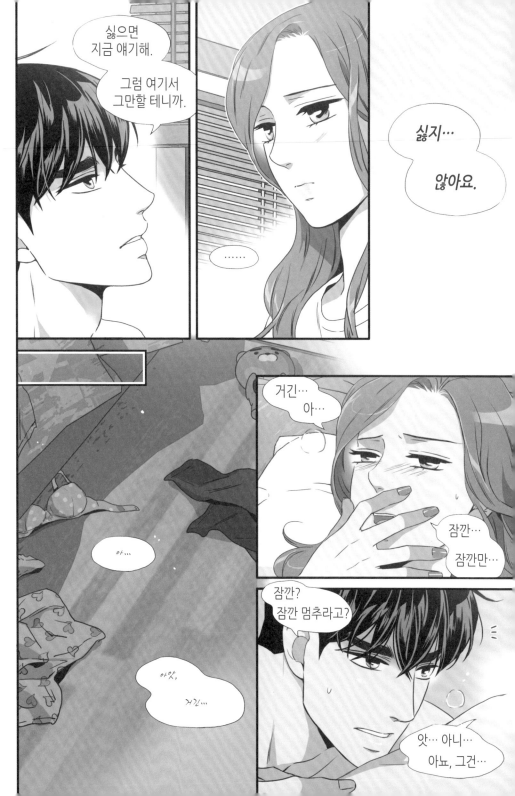

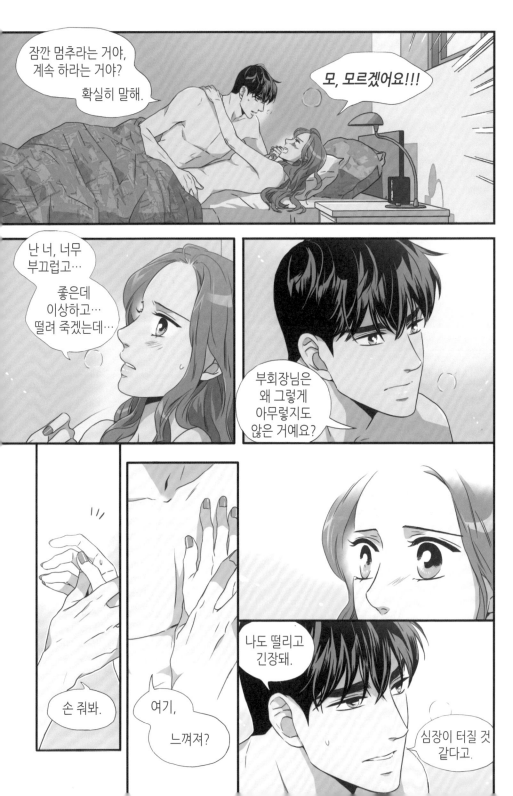

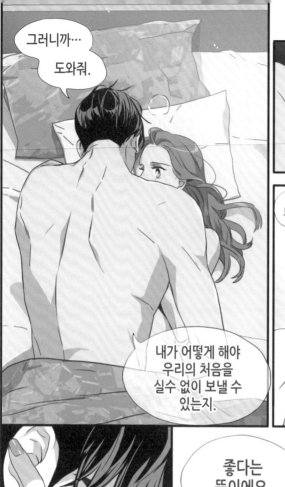

그러니까…

도와줘.

내가 어떻게 해야
우리의 처음을
실수 없이 보낼 수
있는지.

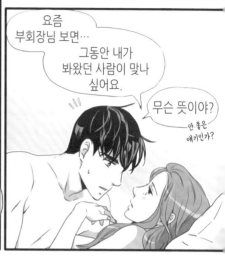

요즘
부회장님 보면…
그동안 내가
봐왔던 사람이 맞나
싶어요.

무슨 뜻이야?

안 좋은
얘기인가?

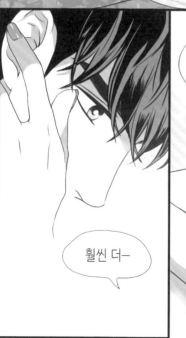

좋다는
뜻이에요.

훨씬 더―

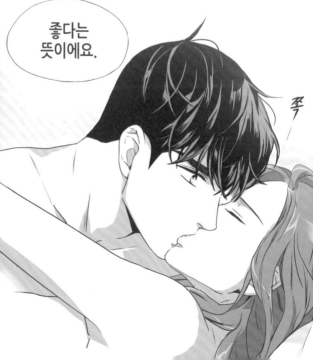

쪽

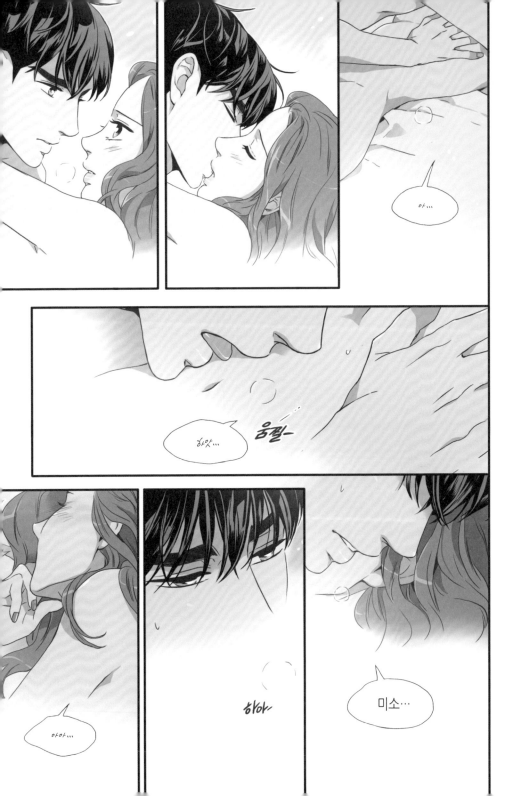

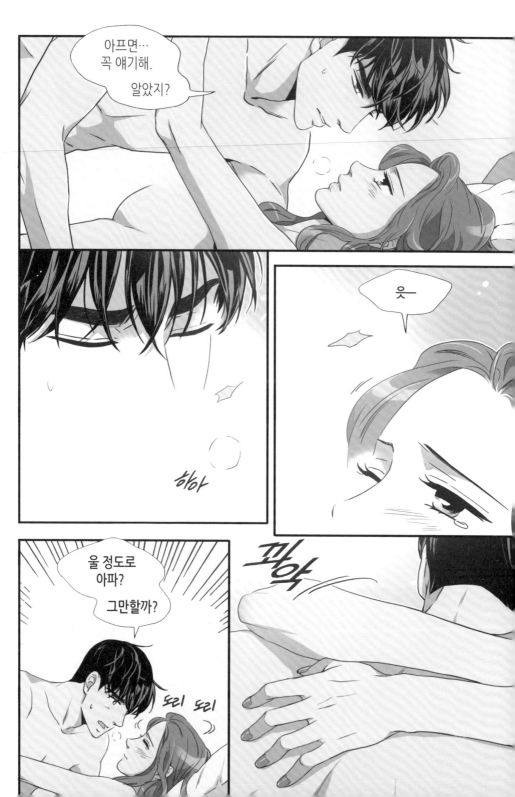

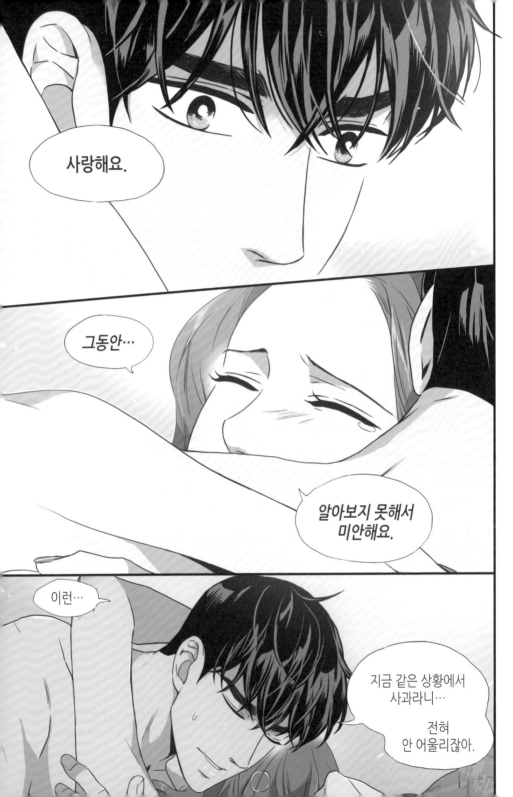

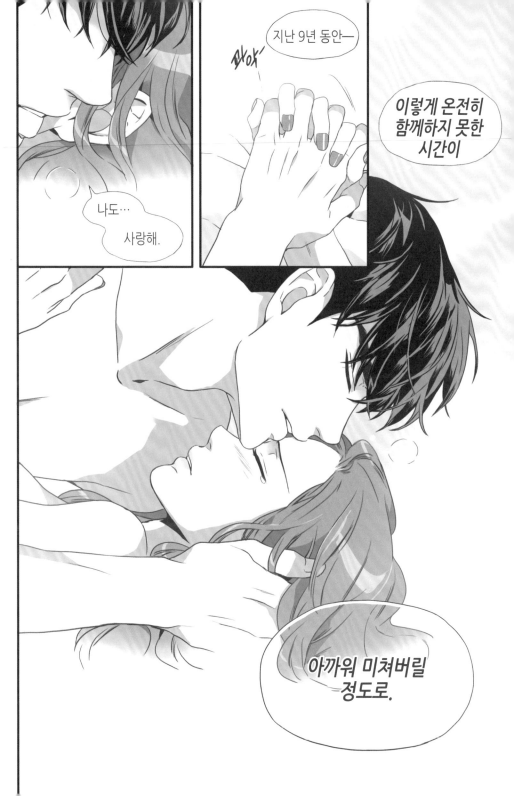

CHAPTER 75

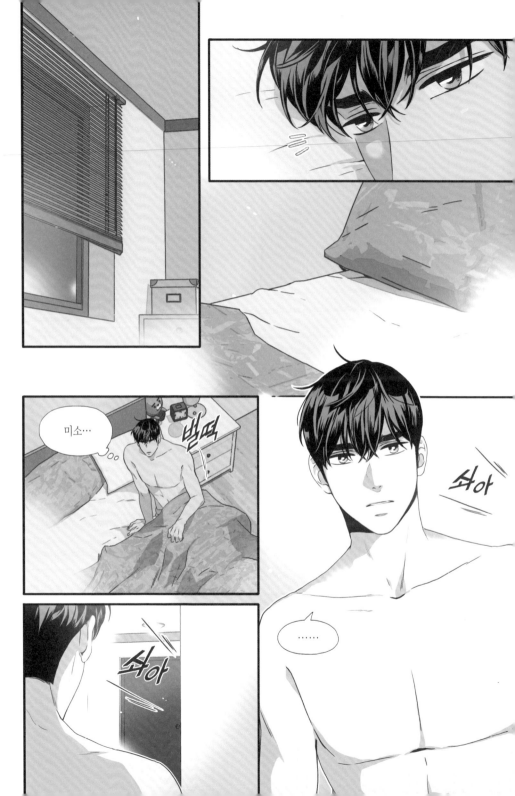

벌써
아침인가…

하여튼
부지런하다니까.

부스럭

잠든 지
세 시간도
안 된 것 같은데…

달깍

어?

일어나셨네요?

……

잠은 좀
주무셨어요?

침대가 좁아서
불편하셨을 텐데…

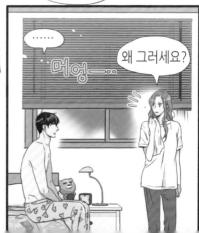

……

머엉…

왜 그러세요?

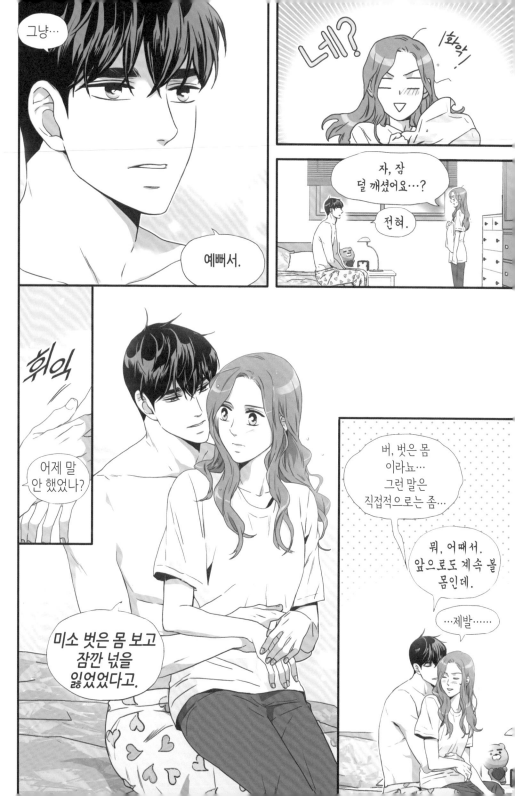

그냥…

네?

화악!

예뻐서.

자, 잠
덜 깨셨어요…?

전혀.

휘익

어제 말
안 했었나?

버, 벗은 몸
이라뇨…
그런 말은
직접적으로는 좀…

뭐, 어때서.
앞으로도 계속 볼
몸인데.

…제발……

미소 벗은 몸 보고
잠깐 넋을
잃었었다고.

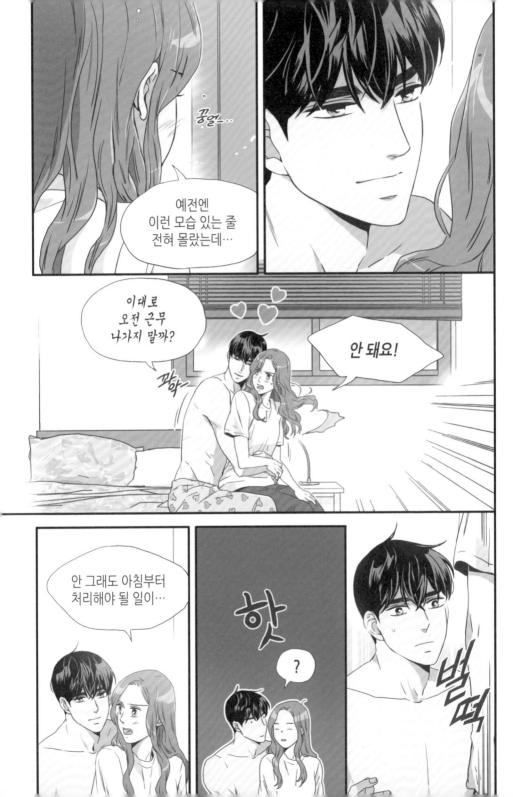

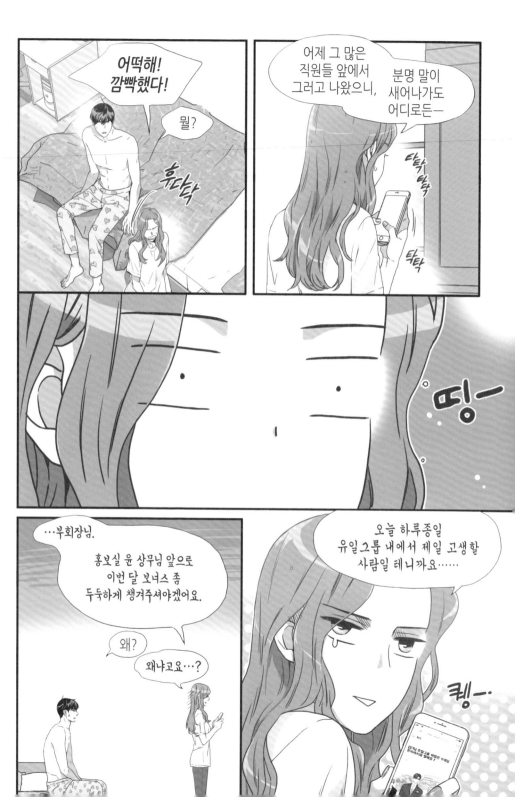

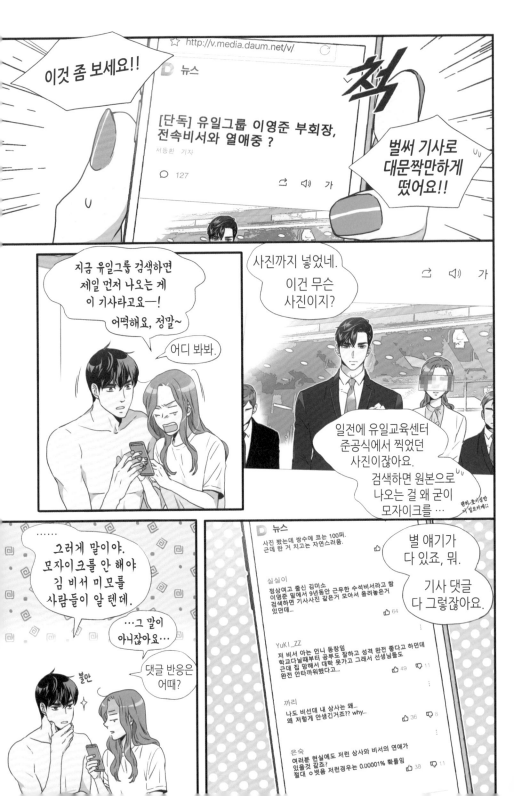

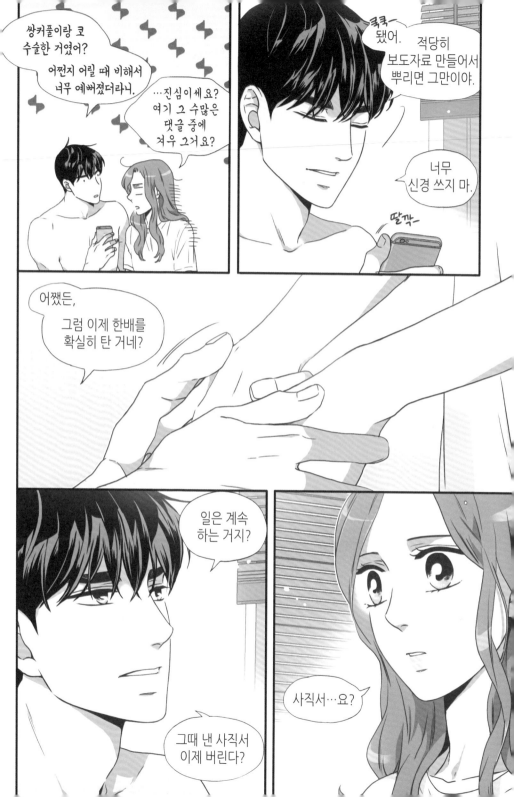

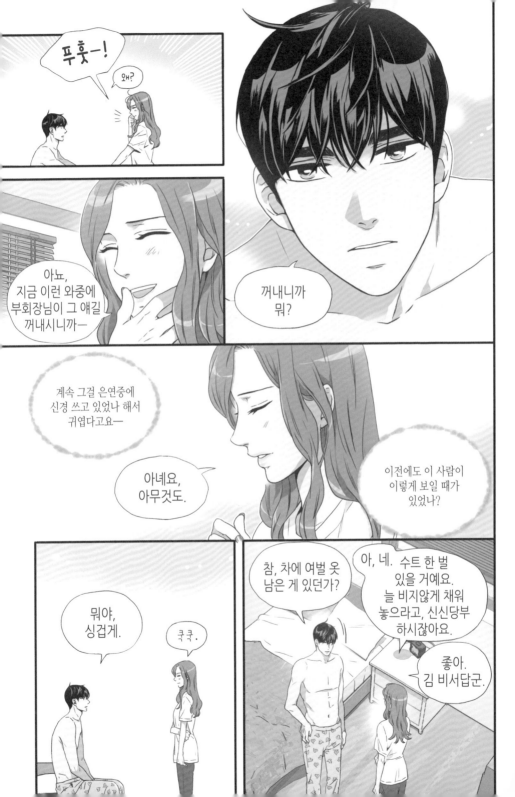

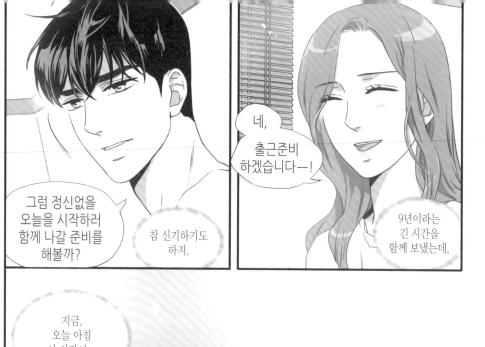

네,
출근준비
하겠습니다ㅡ!

그럼 정신없을
오늘을 시작하러
함께 나갈 준비를
해볼까?

참 신기하기도
하지.

9년이라는
긴 시간을
함께 보냈는데,

지금,
오늘 아침
이 시간이…

그 어느 때보다도
부회장님과
가장 가깝게 느껴져.

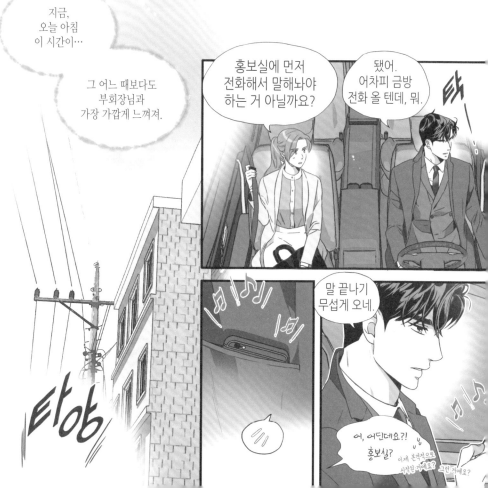

홍보실에 먼저
전화해서 말해놔야
하는 거 아닐까요?

됐어.
어차피 금방
전화 올 텐데, 뭐.

타닥

말 끝나기
무섭게 오네.

어, 어딘데요?!
홍보실?

이제 본격적으로
시작된 거예요? 그런 거예요?

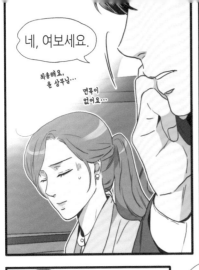

네, 여보세요.

죄송해요,
윤 상무님...
면목이
없어요...

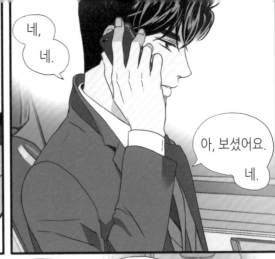

네,
네.

아, 보셨어요.
네.

네,
알겠습니다.

?

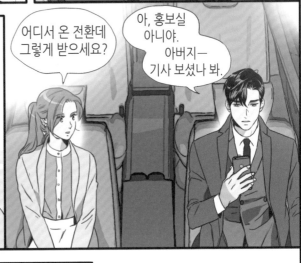

어디서 온 전환데
그렇게 받으세요?

아, 홍보실
아니야.
아버지—
기사 보셨나 봐.

당장 미소 데리고
집으로 오라시는데?

·····

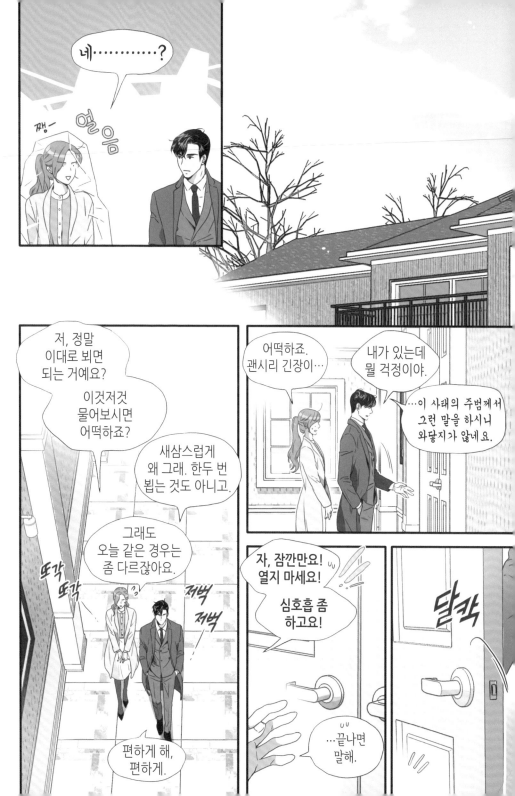

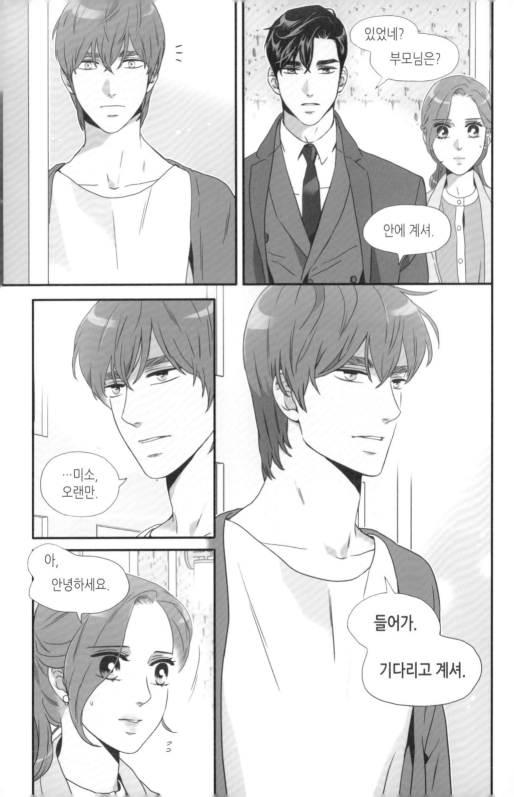

김 비서가 5
왜 그럴까

CHAPTER **76**

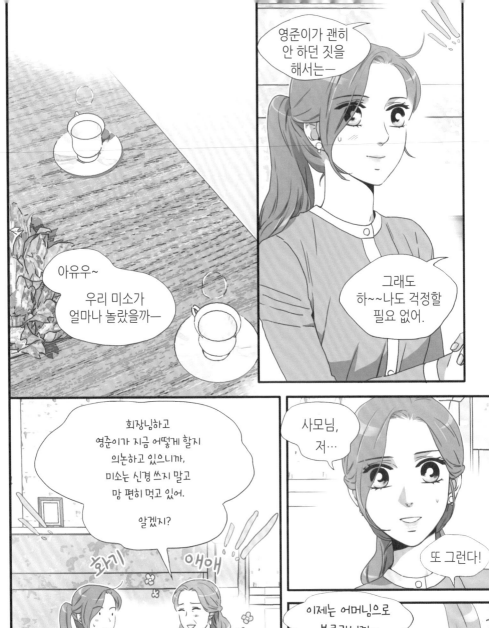

영준이가 괜히 안 하던 짓을 해서는―

그래도 하~~나도 걱정할 필요 없어.

아유우~

우리 미소가 얼마나 놀랐을까―

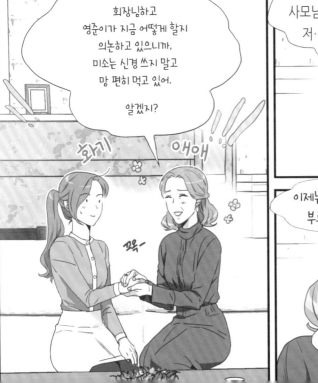

회장님하고 영준이가 지금 어떻게 할지 의논하고 있으니까, 미소는 신경 쓰지 말고 맘 편히 먹고 있어.

알겠지?

화기

애애

꼬옥―

사모님, 저…

또 그런다!

이제는 어머님으로 부르라니까~

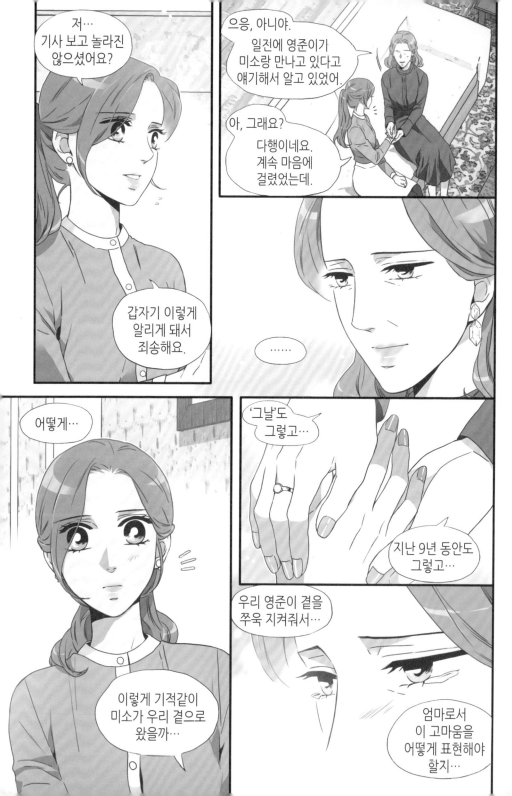

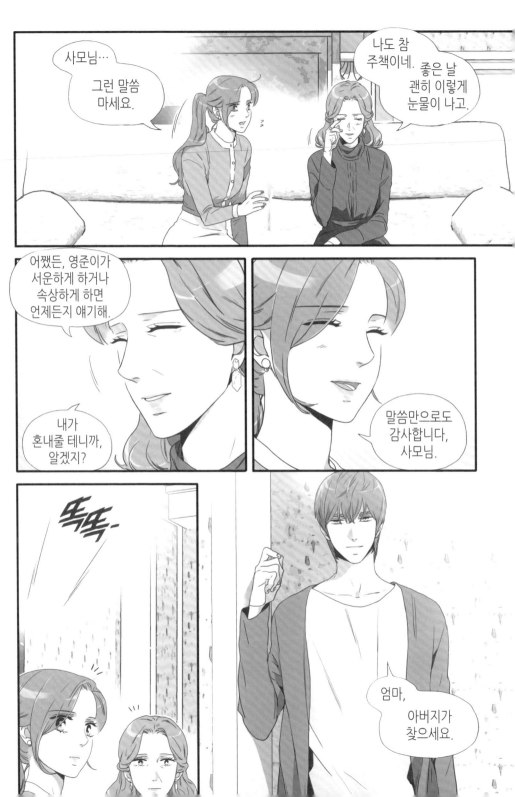

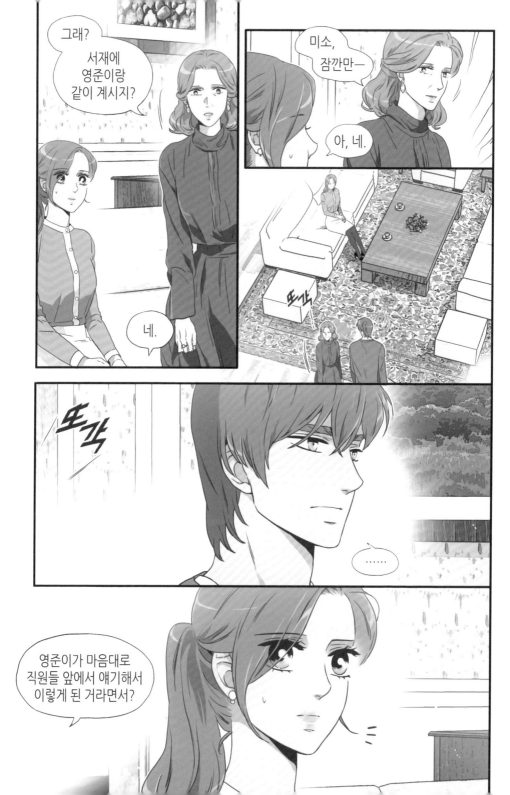

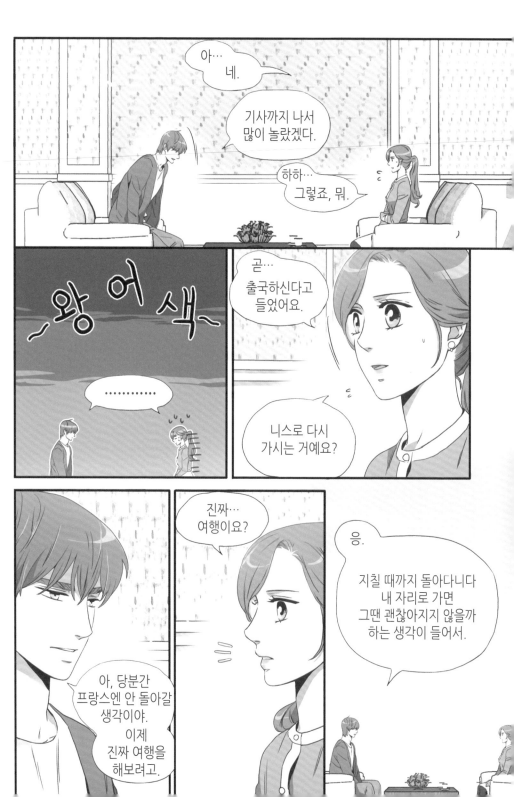

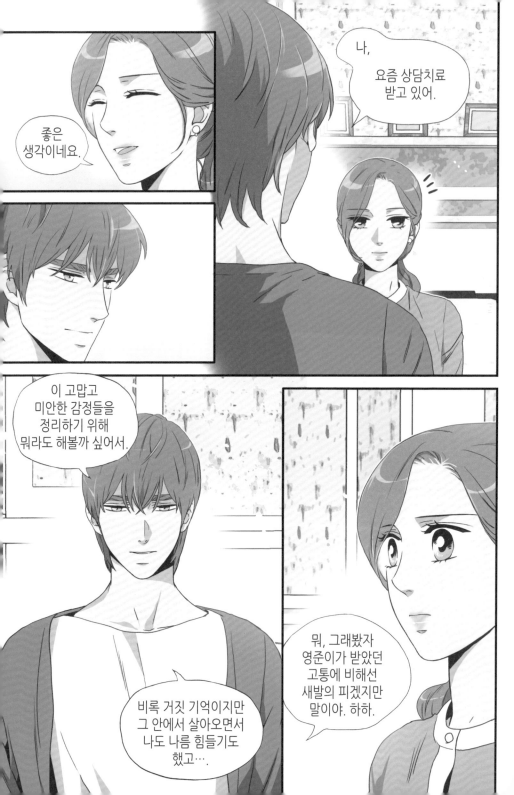

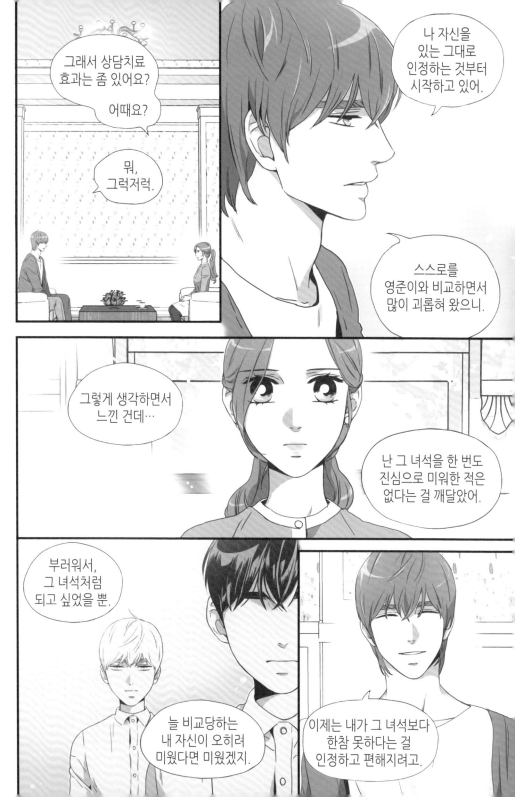

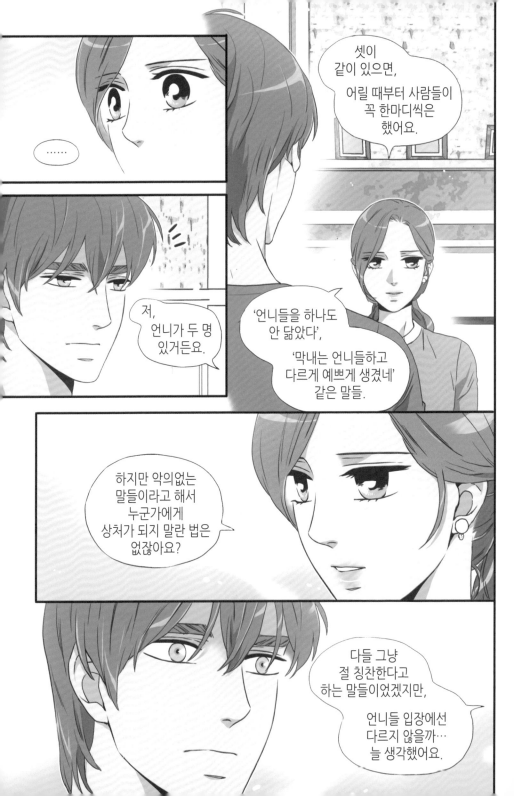

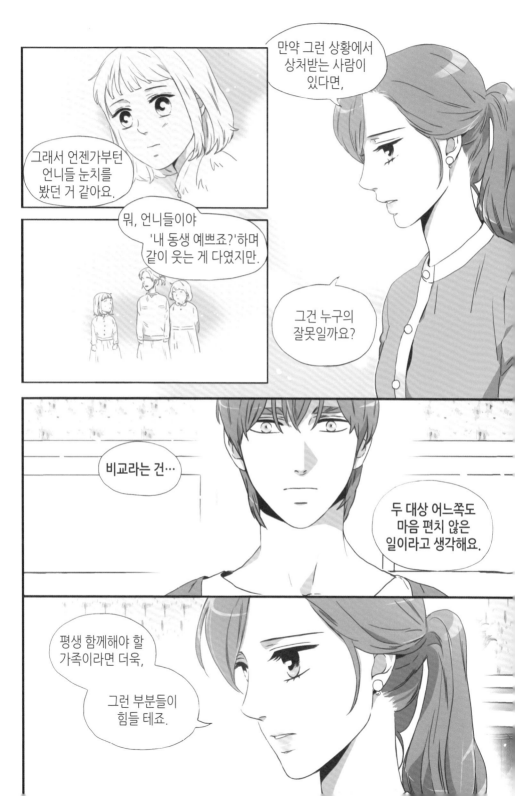

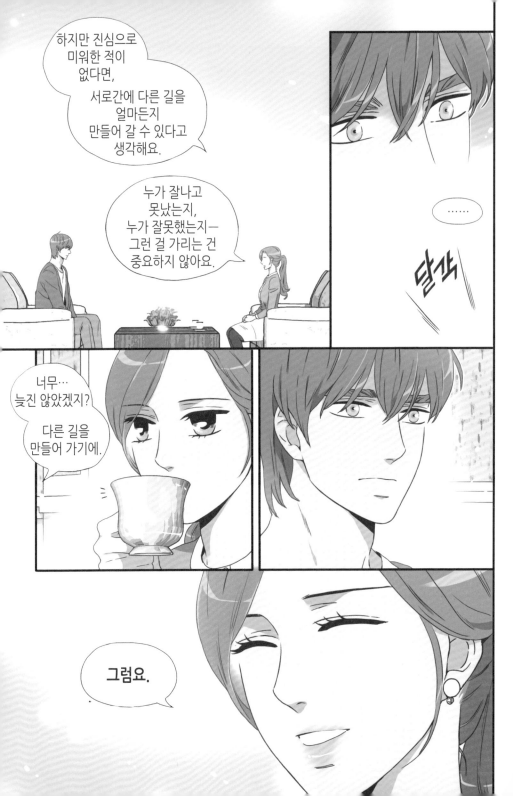

하지만 진심으로
미워한 적이
없다면,

서로간에 다른 길을
얼마든지
만들어 갈 수 있다고
생각해요.

누가 잘나고
못났는지,
누가 잘못했는지―
그런 걸 가리는 건
중요하지 않아요.

……

달칵

너무…
늦진 않았겠지?

다른 길을
만들어 가기에.

그럼요.

CHAPTER 77

뭘 보고
있어요?

저 녀석,
미소랑 같이 있을 때
모습이 신기해서.

아,

영준이 말이야—

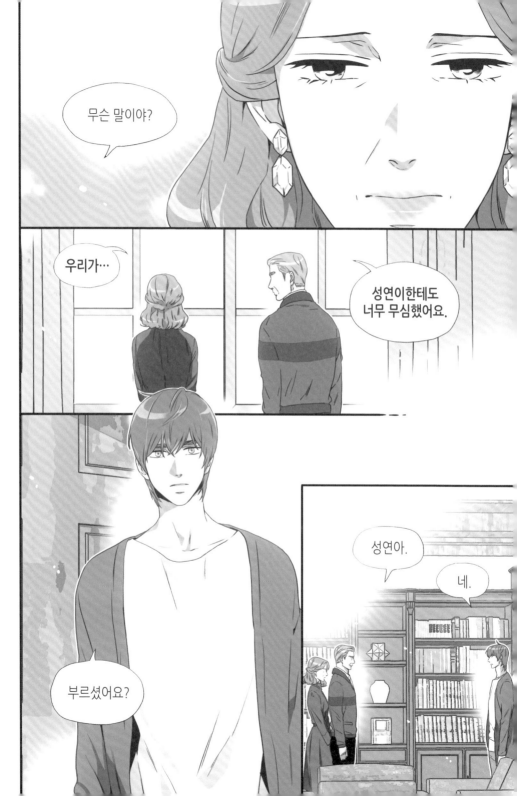

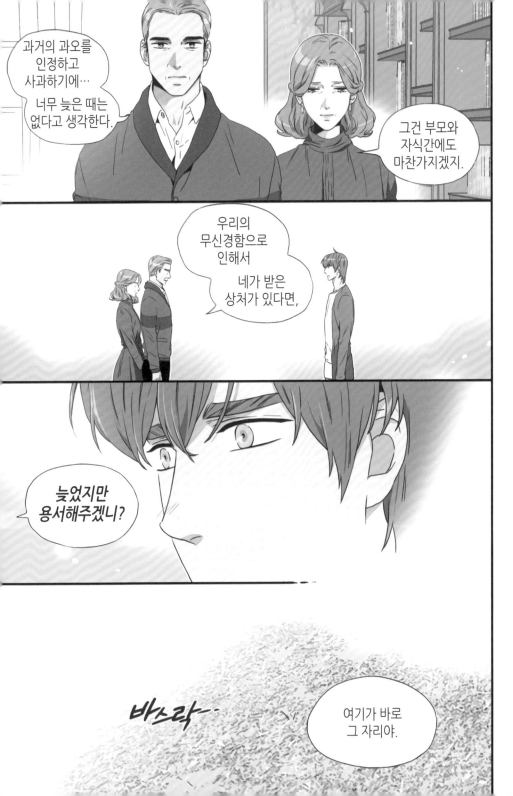

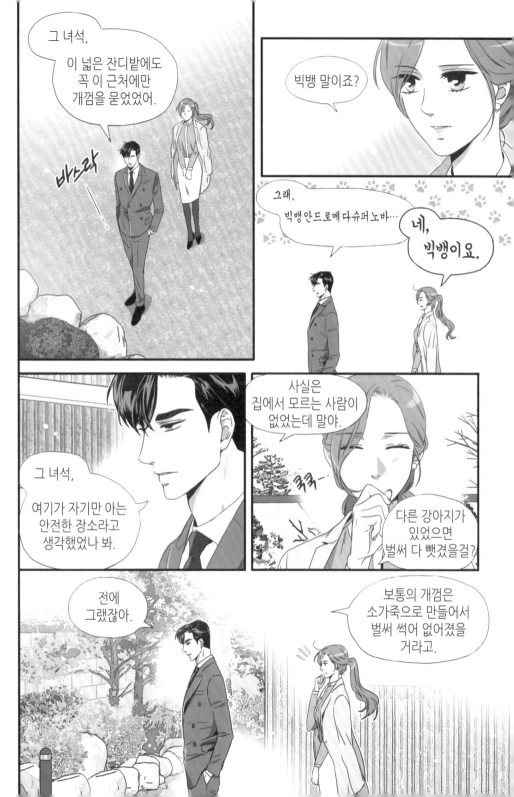

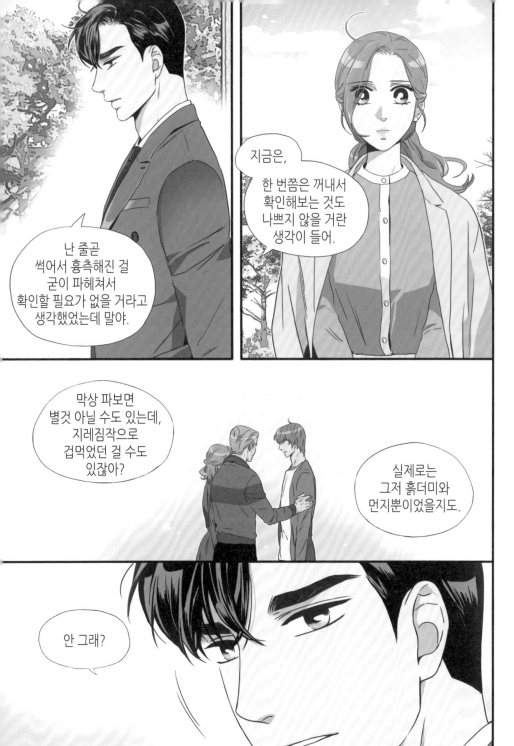

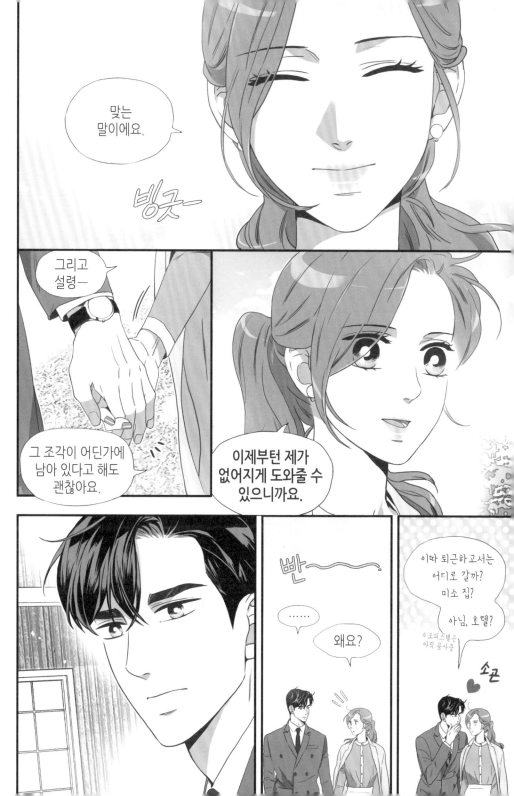

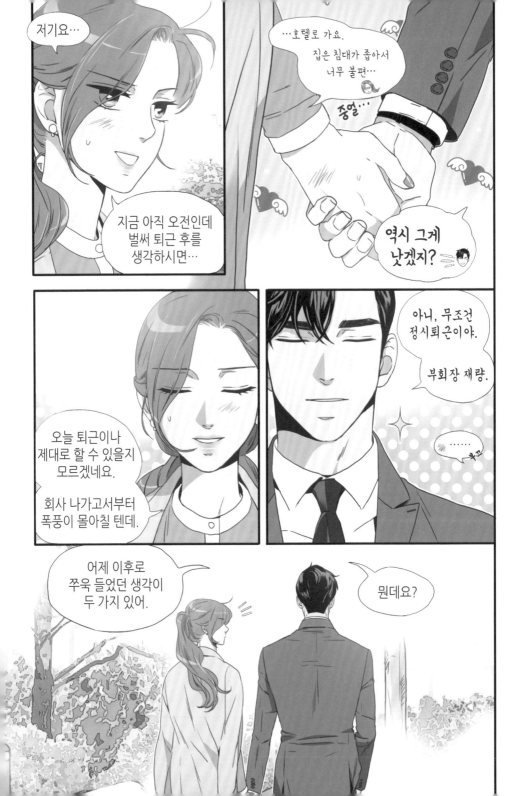

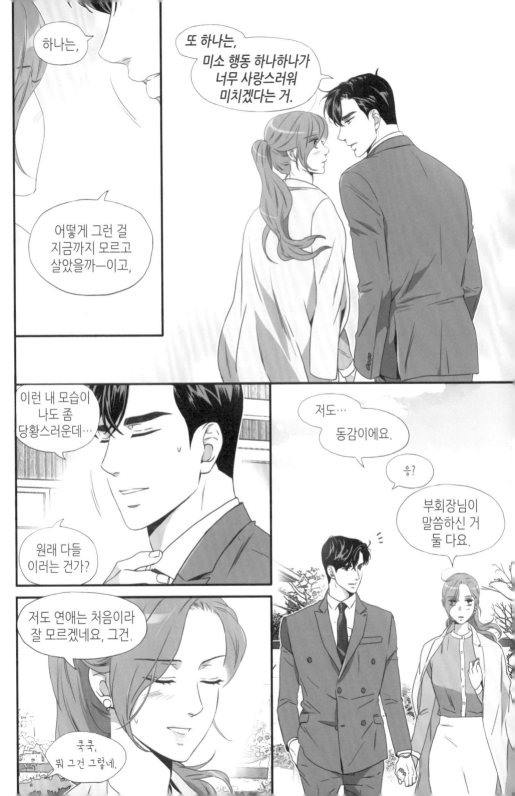

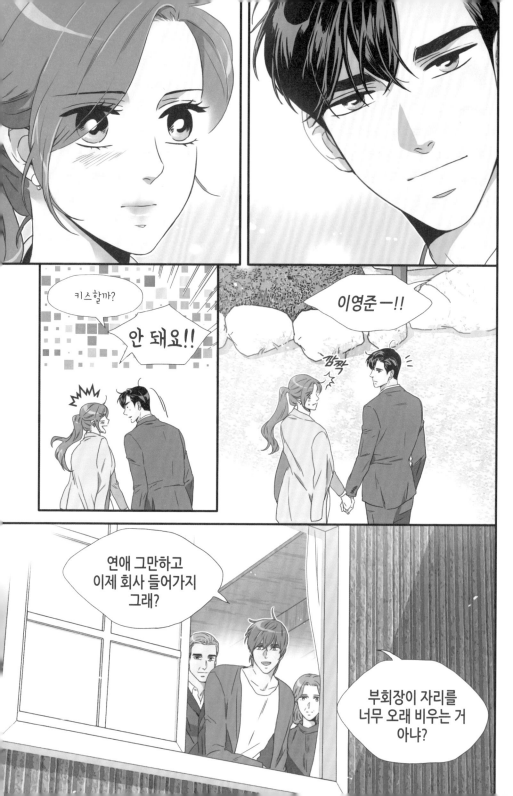

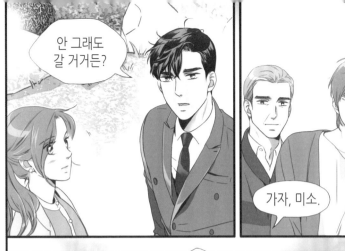

안 그래도
갈 거거든?

가자, 미소.

참,
이따 회사 들어가면
보도자료용으로 같이
사진 하나 찍어야 돼.

네?!

보도자료 작성해서
정식으로 뿌리라는
회장님 명령.

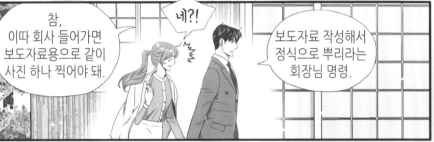

오, 오늘이요?

화장도 대충하고
옷도…!!

괜찮아.

아무것도 안 바르고
안 입었을 때가
제일 예쁜데, 뭘.

그거야,
부회장님 생각—

…것보다, 그런 얘기
밖에서 하지
말아주실래요…?

CHAPTER 78

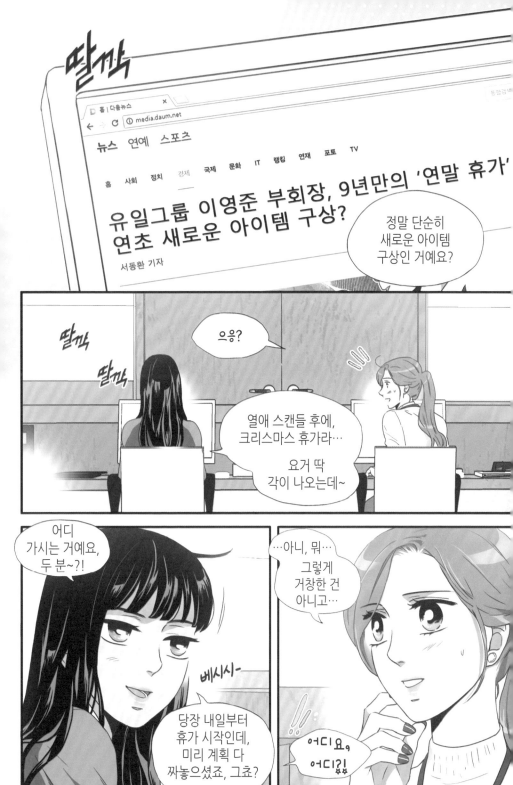

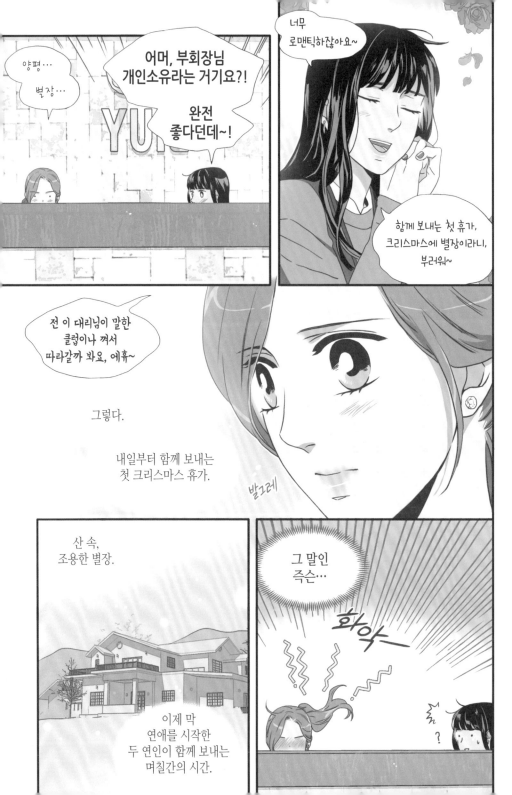

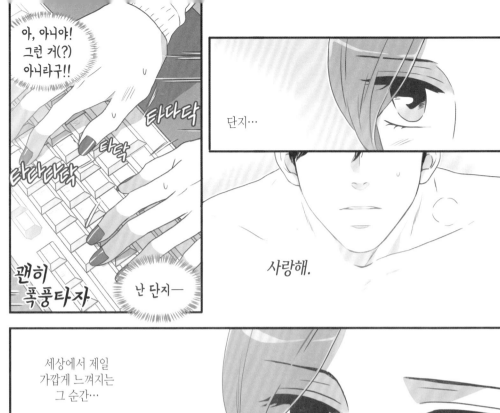

아, 아니야! 그런 거(?) 아니라구!!

단지···

타다닥
타다닥
타닥
타다다닥

사랑해.

괜히 폭풍타자

난 단지—

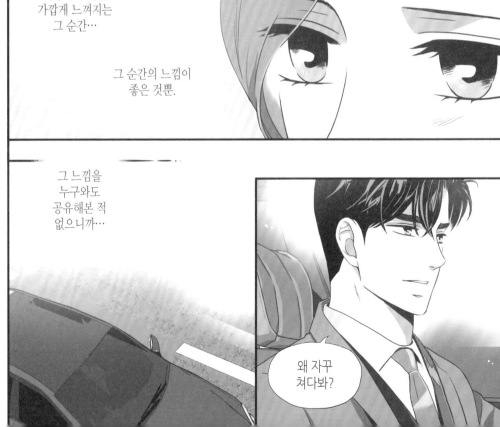

세상에서 제일 가깝게 느껴지는 그 순간···

그 순간의 느낌이 좋은 것뿐.

그 느낌을 누구와도 공유해본 적 없으니까···

왜 자꾸 쳐다봐?

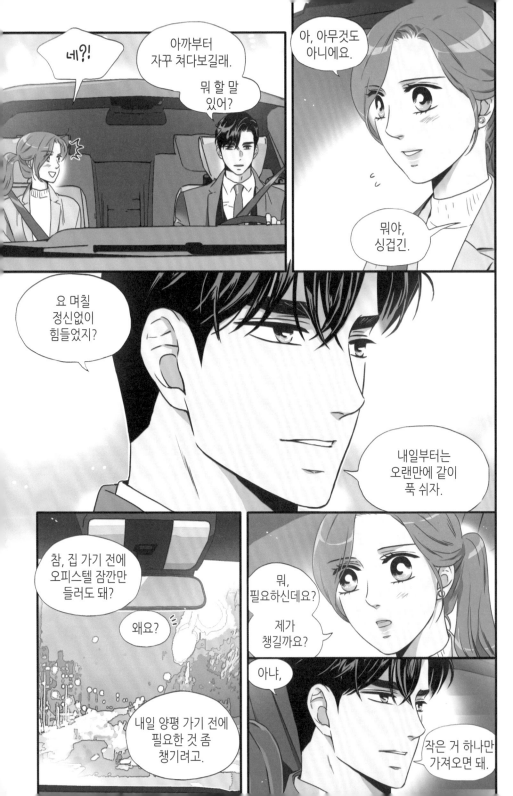

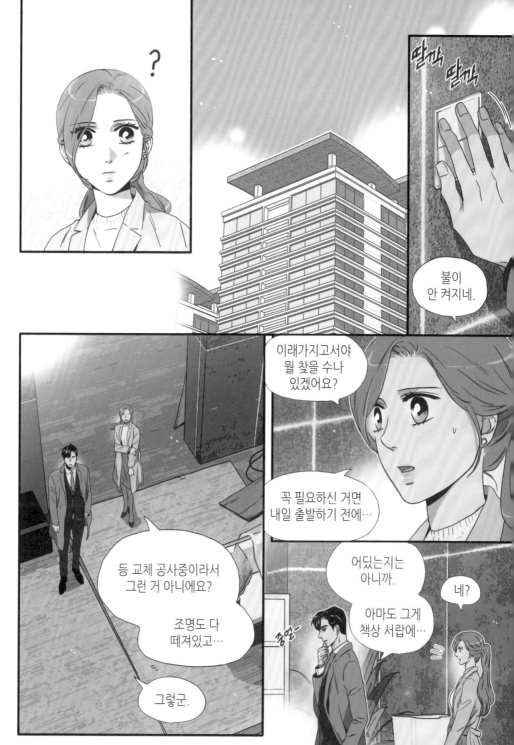

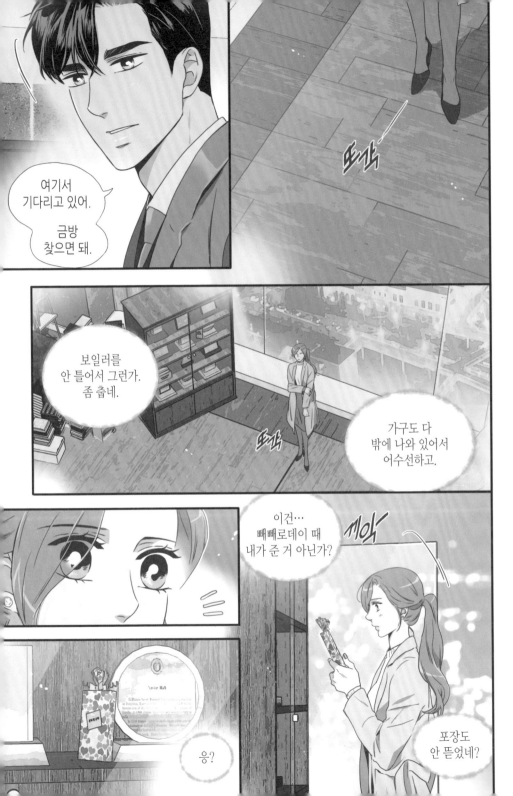

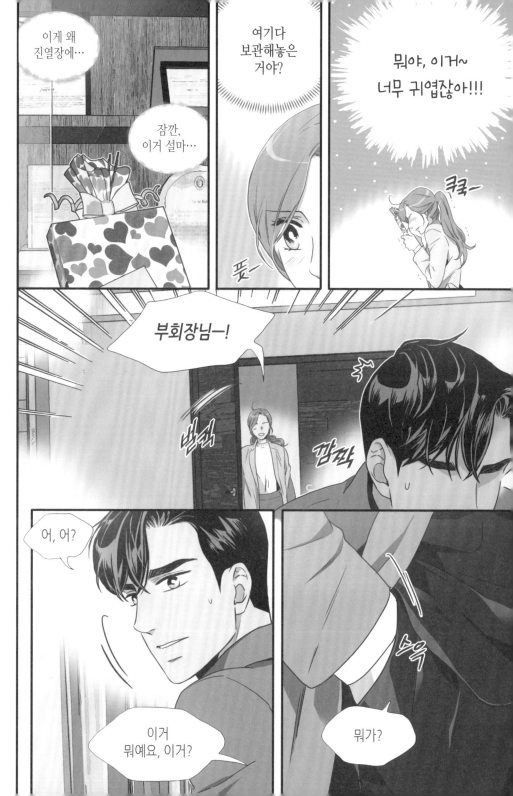

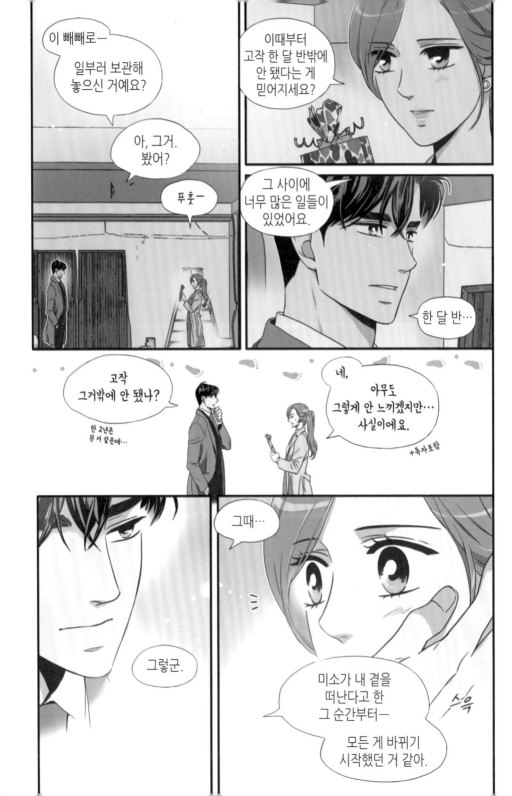

이 빼빼로―

일부러 보관해 놓으신 거예요?

이때부터 고작 한 달 반밖에 안 됐다는 게 믿어지세요?

아, 그거. 봤어?

푸훗―

그 사이에 너무 많은 일들이 있었어요.

한 달 반…

고작 그거밖에 안 됐나?

한 2년은 된 거 같은데…

네,

아무도 그렇게 안 느끼겠지만… 사실이에요.

+독자포함

그때…

그렇군.

미소가 내 곁을 떠난다고 한 그 순간부터―

모든 게 바뀌기 시작했던 거 같아.

스윽

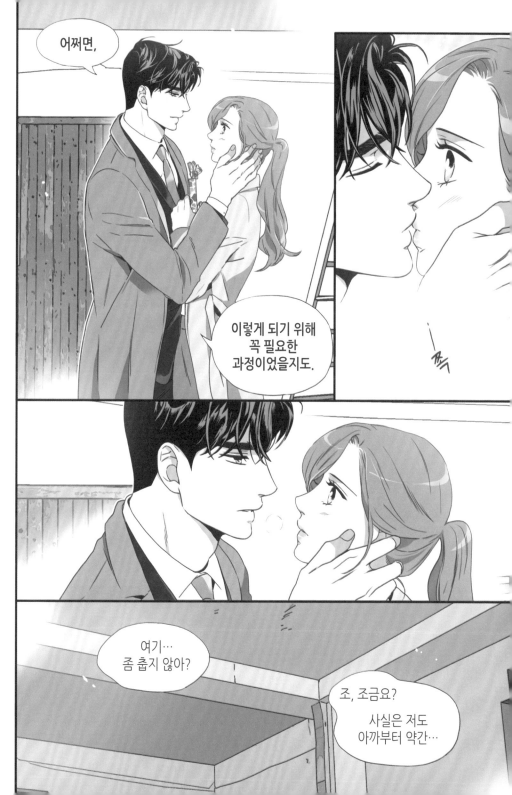

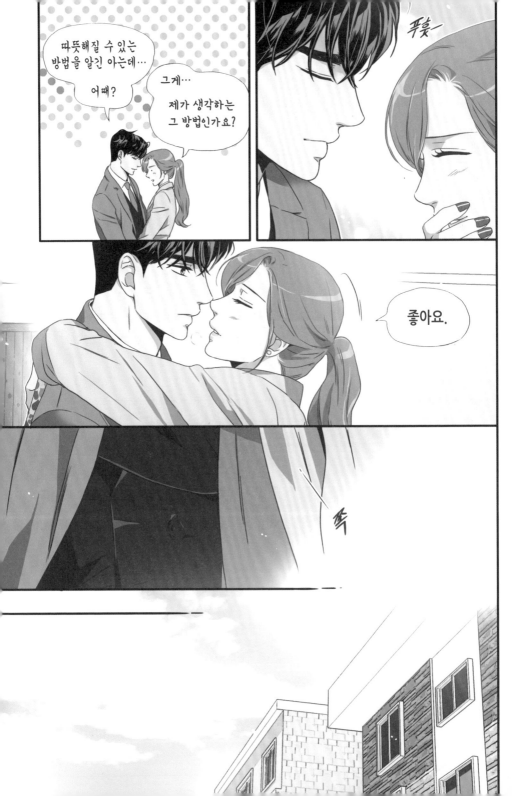

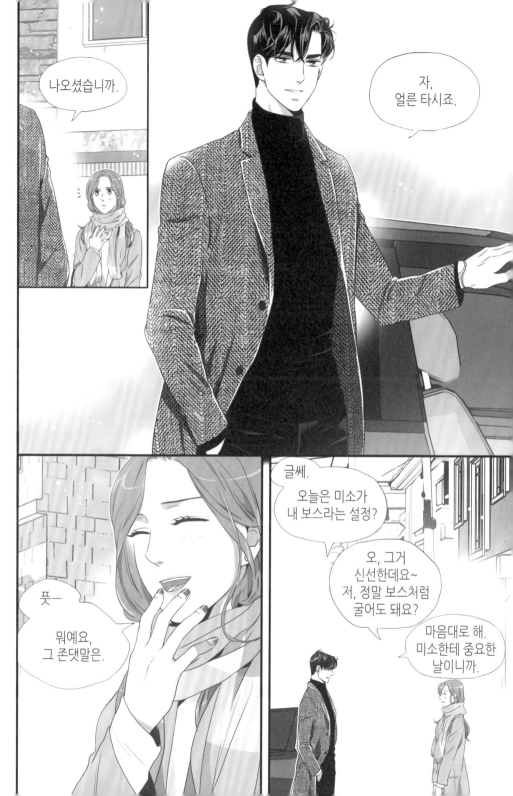

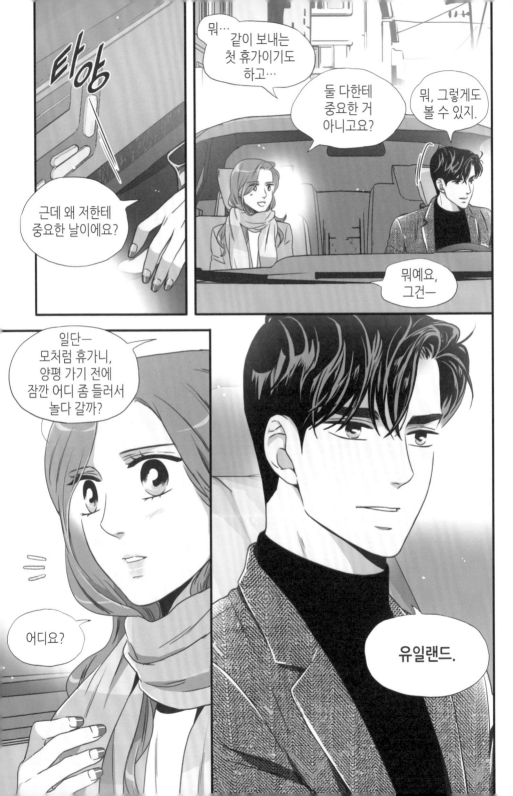

김 비서가 5
왜 그럴까

CHAPTER 79

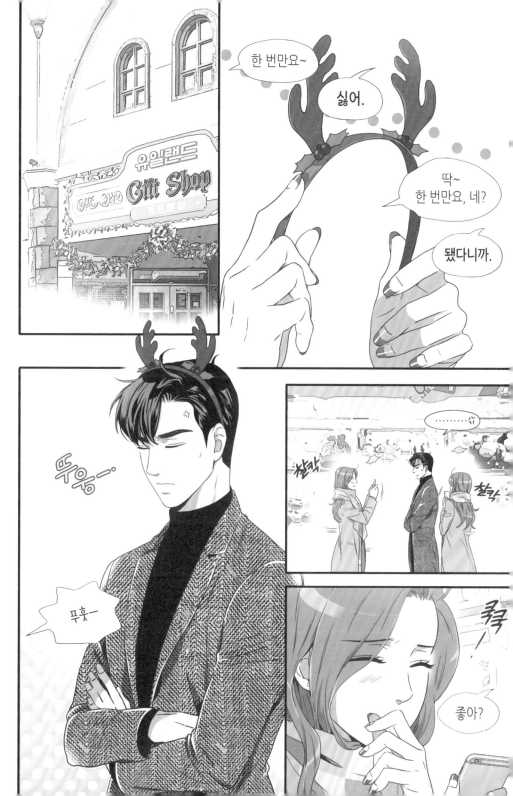

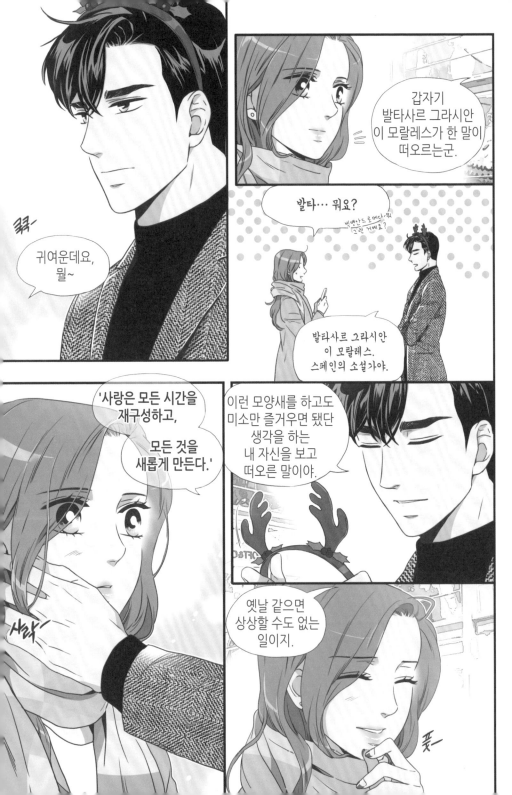

갑자기
발타사르 그라시안
이 모랄레스가 한 말이
떠오르는군.

귀여운데요,
뭘~

발타⋯ 뭐요?

빅뱅안드로메다ᐟ뭔
그런 거예요?

발타사르 그라시안
이 모랄레스.
스페인의 소설가야.

'사랑은 모든 시간을
재구성하고,

모든 것을
새롭게 만든다.'

이런 모양새를 하고도
미소만 즐거우면 됐단
생각을 하는
내 자신을 보고
떠오른 말이야.

옛날 같으면
상상할 수도 없는
일이지.

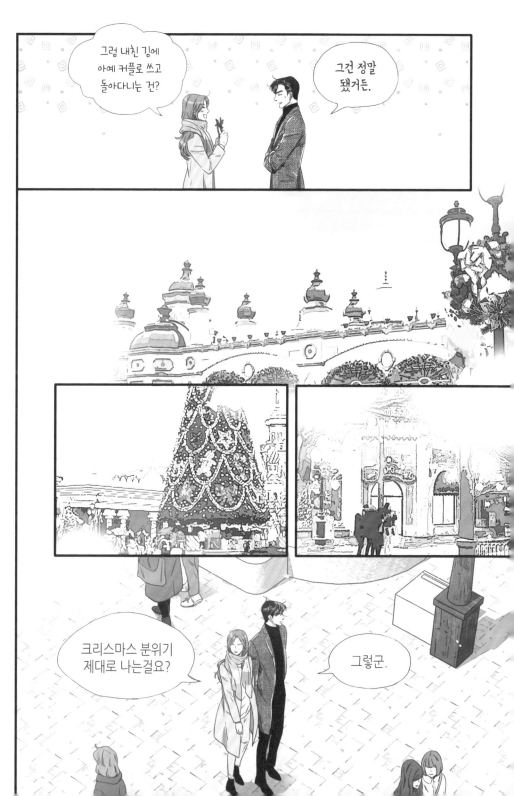

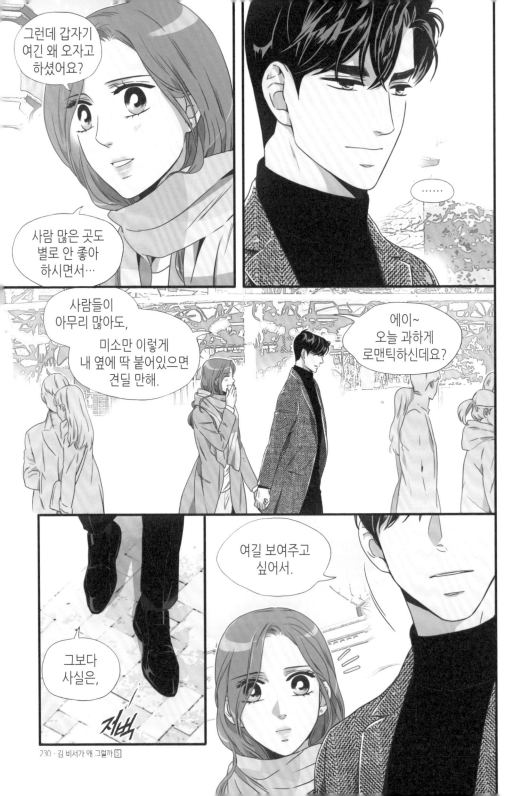

그런데 갑자기
여긴 왜 오자고
하셨어요?

사람 많은 곳도
별로 안 좋아
하시면서…

사람들이
아무리 많아도,

미소만 이렇게
내 옆에 딱 붙어있으면
견딜 만해.

에이~
오늘 과하게
로맨틱하신데요?

여길 보여주고
싶어서.

그보다
사실은,

정벽

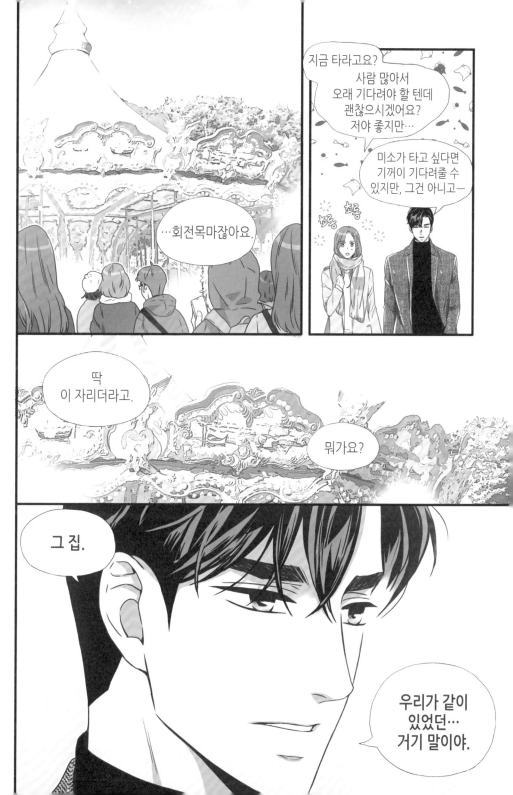

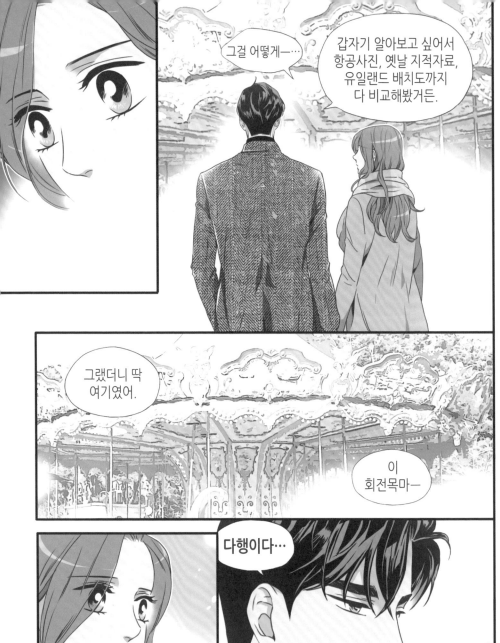

갑자기 알아보고 싶어서 항공사진, 옛날 지적자료, 유일랜드 배치도까지 다 비교해봤거든.

그걸 어떻게—…

그랬더니 딱 여기였어.

이 회전목마—

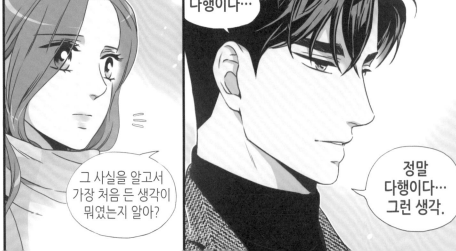

다행이다…

그 사실을 알고서 가장 처음 든 생각이 뭐였는지 알아?

정말 다행이다… 그런 생각.

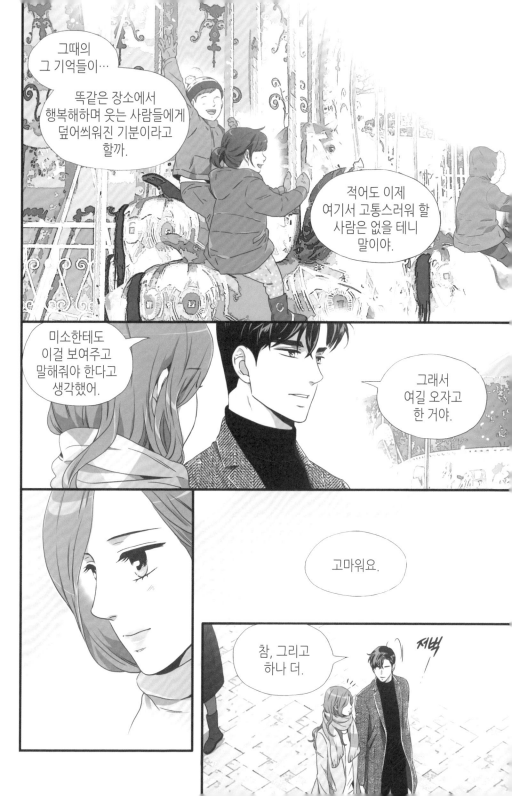

회전목마에서 조금 떨어진 여기가—

바로 미소 집.

어머—

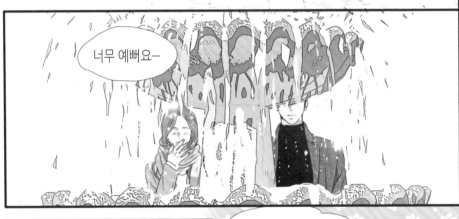

너무 예뻐요—

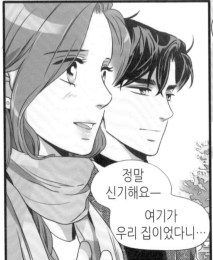

정말 신기해요—

여기가 우리 집이었다니…

화장실이나 귀신의 집, 사파리 곰 사육장이 아니라서 얼마나 다행인지~

아아, 정말 너무하네. 꼭 이런 순간에까지 그 얘길 다시 해야 해?

작가 주:16화를 참조하여주세요.

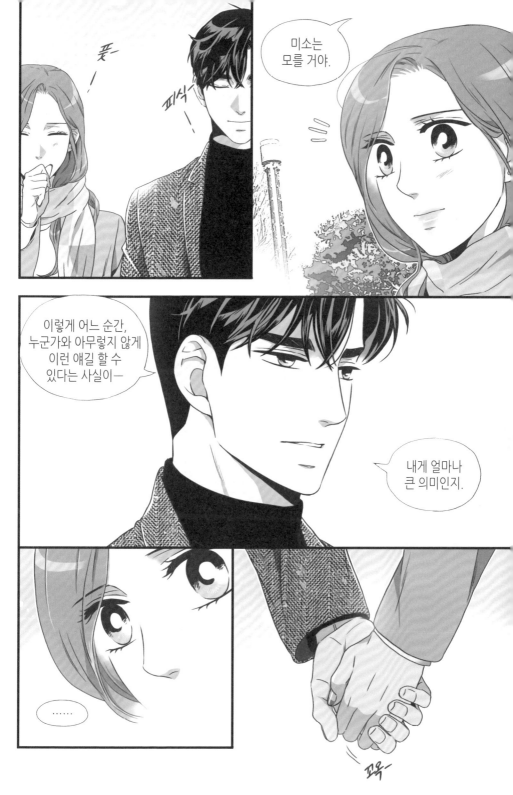

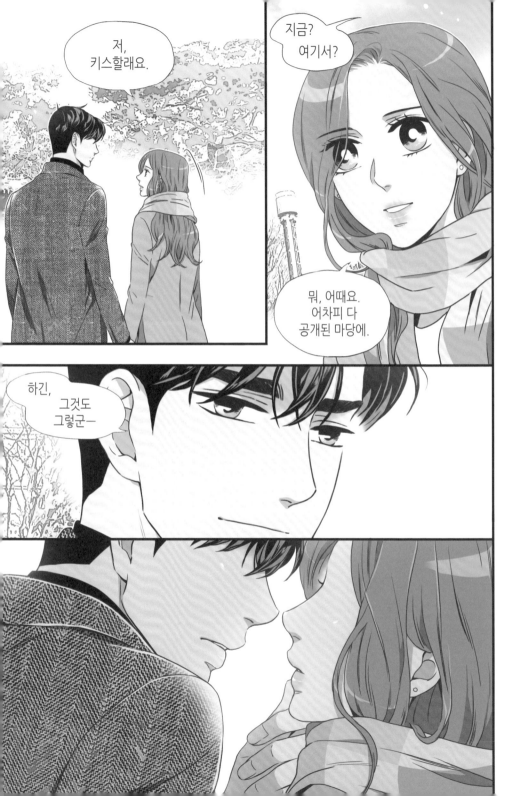

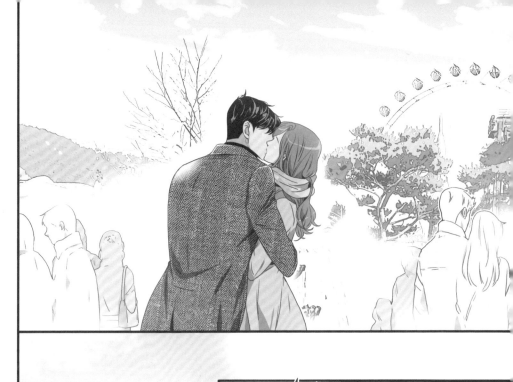

탁앙

여기가…
이렇게
컸었던가요?

응?

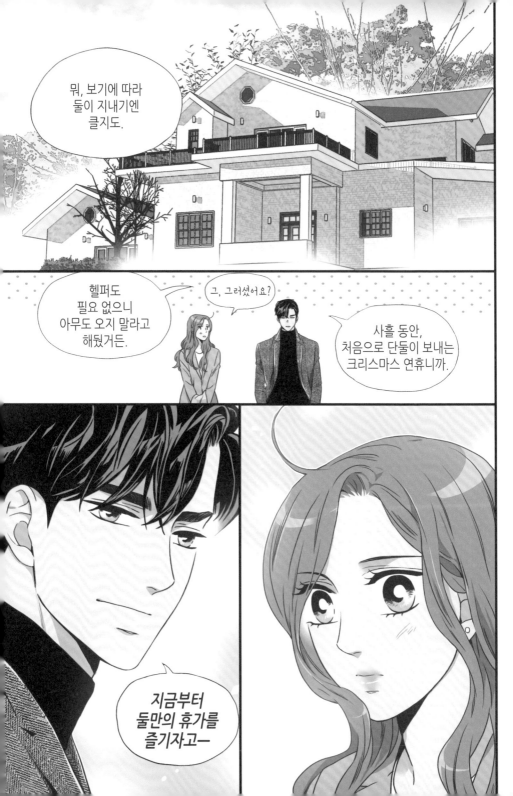

김 비서가 5
왜 그럴까

CHAPTER 80

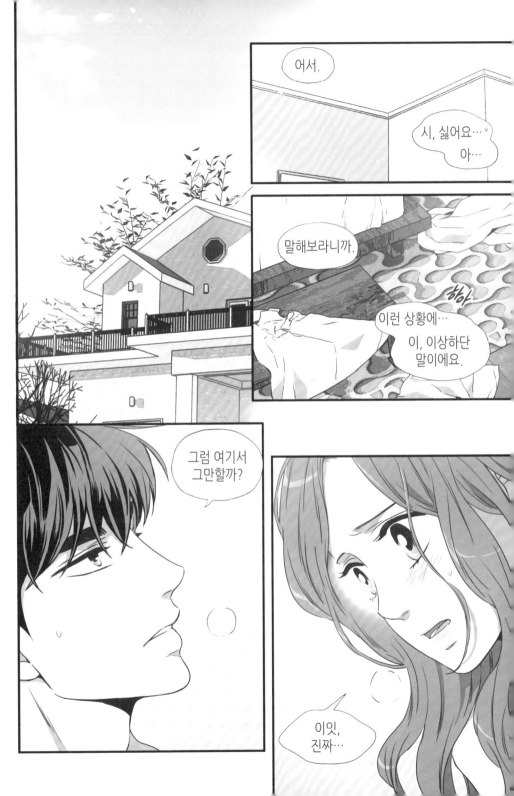

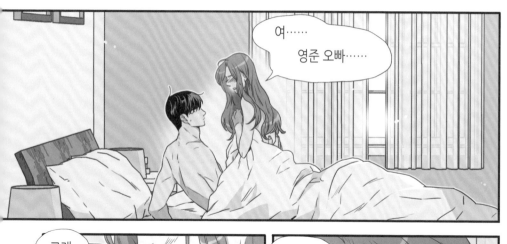

여……

영준 오빠……

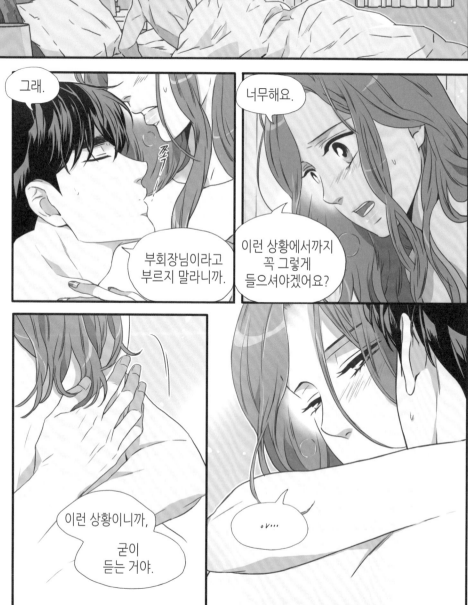

그래.

부회장님이라고
부르지 말라니까.

너무해요.

이런 상황에서까지
꼭 그렇게
들으셔야겠어요?

이런 상황이니까,

굳이
듣는 거야.

아……

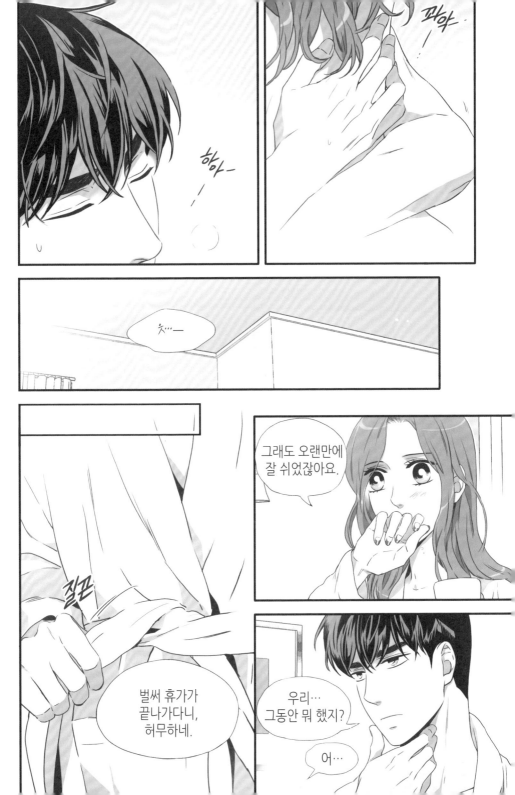

첫 날, 짐 풀고
야외 자쿠지에서
같이 목욕하다가.

야식과 함께
와인 한잔 하다가.

눈싸움하고
들어오자마자
갑자기 달아올라서.

같이 영화보다가
눈 맞아서.

그리고 방금
늦잠 자고
일어나면서.

거의
짐승이었군.

먹고, 자고, 하고…
먹고, 자고, 하고…
이 세 가지밖엔…

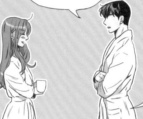

…완벽히요…?

이렇게 보니
많이 심각한 것
같아요, 우리.

뭐 어때.

지난 시간의
보상이라고
생각하자고.

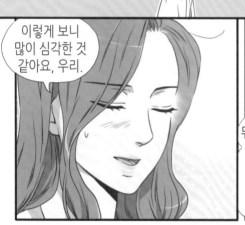

말 나온 김에
오늘 가기 전
얼른 밥 먹고
소화도 시킬 겸…?

……

당연히 부성의 의미는
아닌, 성적.

무슨
전화야?

수성그룹
비서실이요.

휴가잖아,
받지 마.

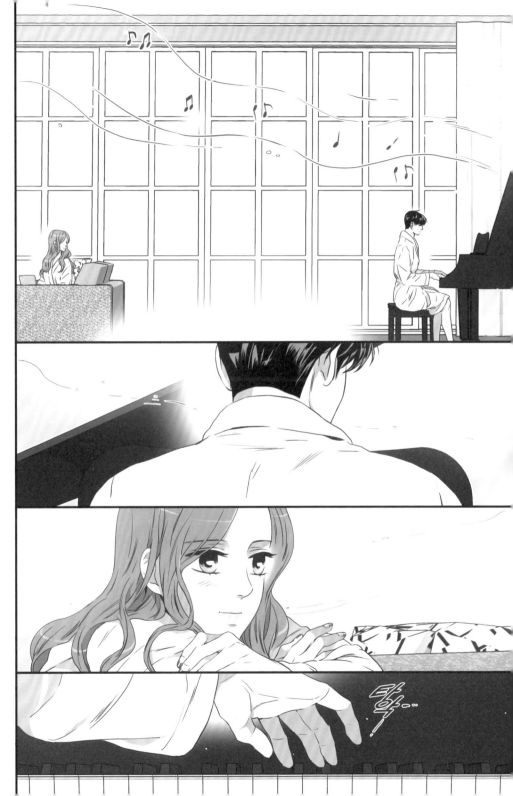

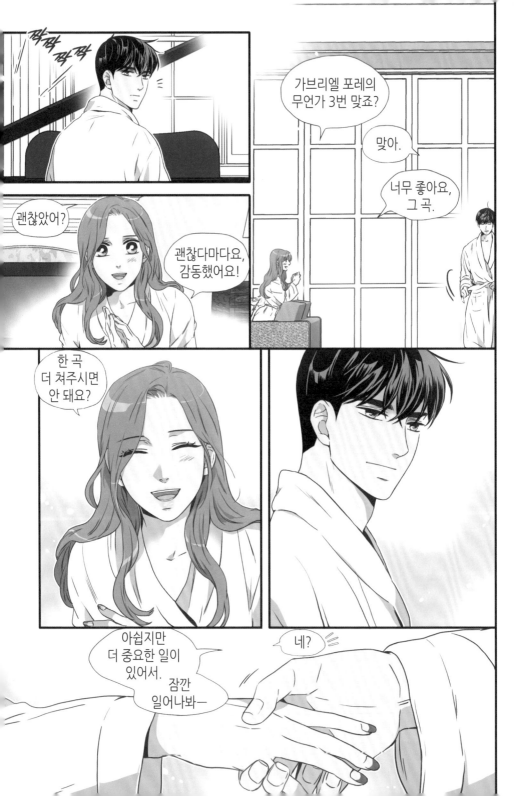

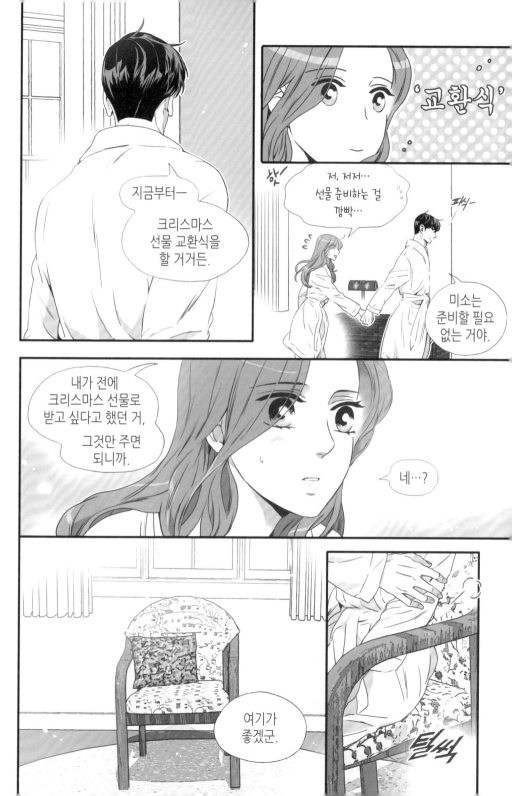

'교환식'

저, 저저…
선물 준비하는 걸
깜빡…

지금부터―

크리스마스
선물 교환식을
할 거거든.

미소는
준비할 필요
없는 거야.

내가 전에
크리스마스 선물로
받고 싶다고 했던 거,

그것만 주면
되니까.

네…?

여기가
좋겠군.

틸썩

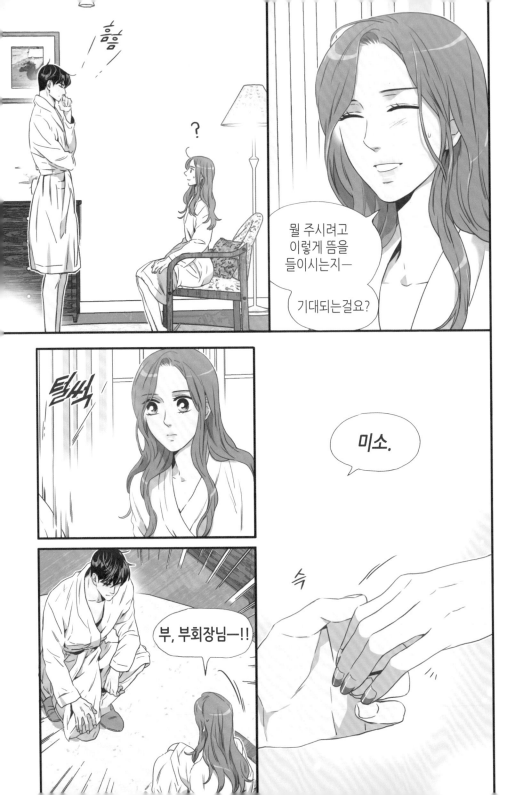

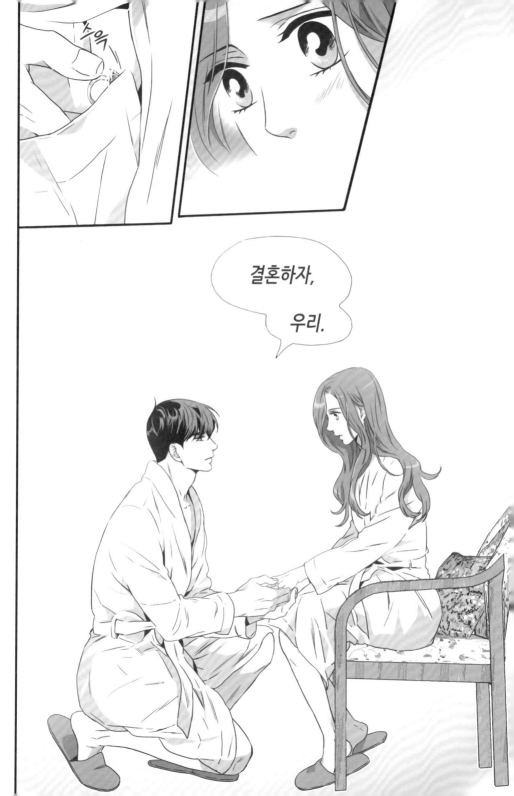

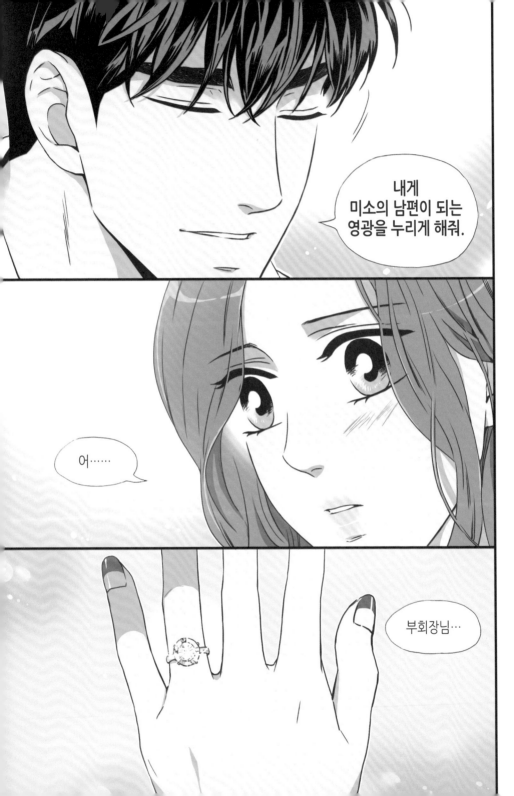

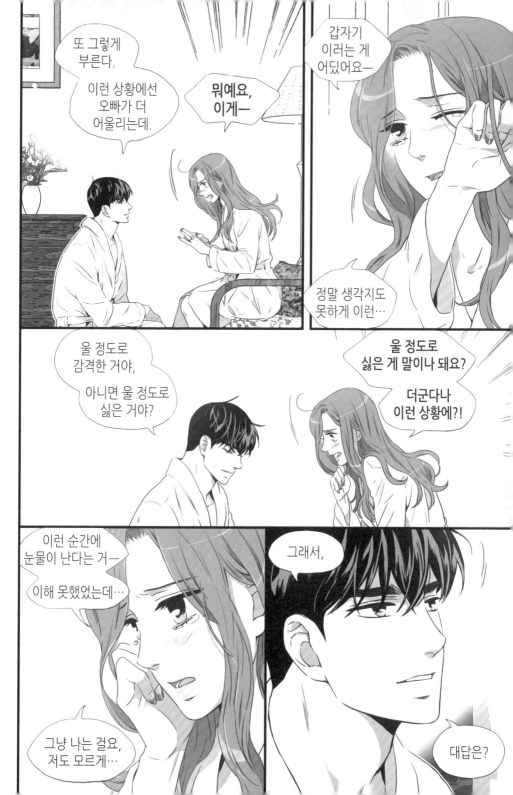

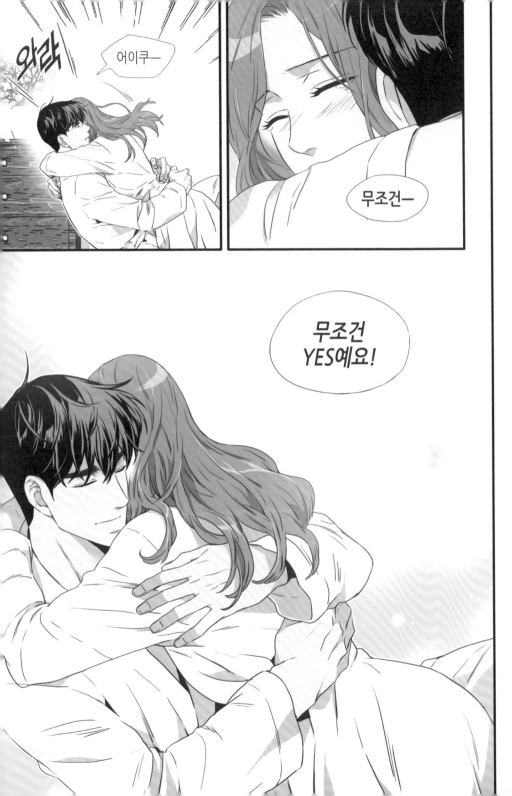

김 비서가
왜 그럴까

6권에서 계속…

SPECIAL PAGE I 컬러링 과정

1. 콘티 및 데생

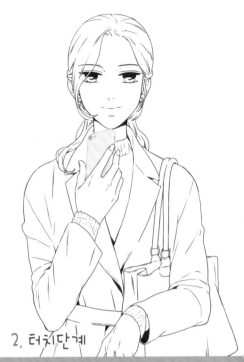

2. 터치단계

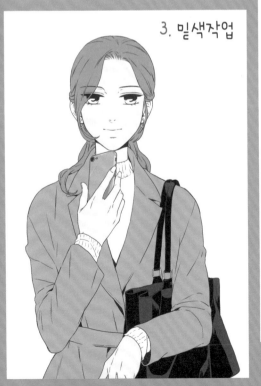

3. 밑색작업

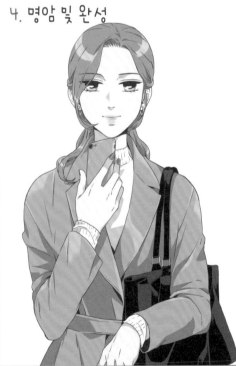

4. 명암 및 완성

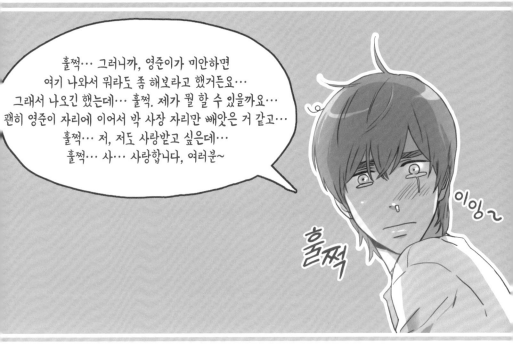

훌쩍… 그러니까, 영준이가 미안하면
여기 나와서 뭐라도 좀 해보라고 했거든요…
그래서 나오긴 했는데… 훌쩍. 제가 뭘 할 수 있을까요…
괜히 영준이 자리에 이어서 박 사장 자리만 빼앗은 거 같고…
훌쩍… 저, 저도 사랑받고 싶은데…
훌쩍… 사… 사랑합니다, 여러분~

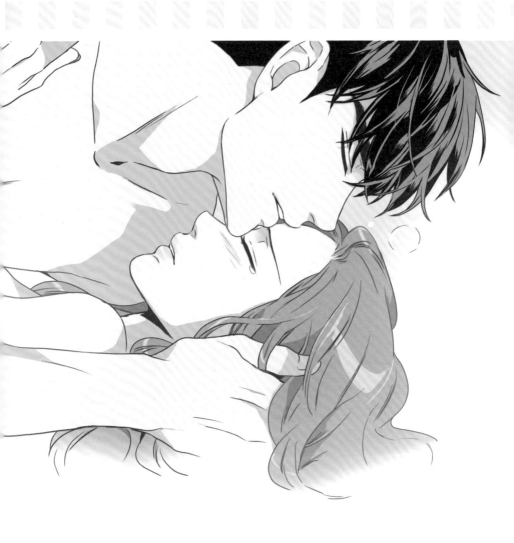

"이렇게 온전히 함께하지 못한 시간이 아까워 미쳐버릴 정도로."

"네, 제가 다 책임질게요."

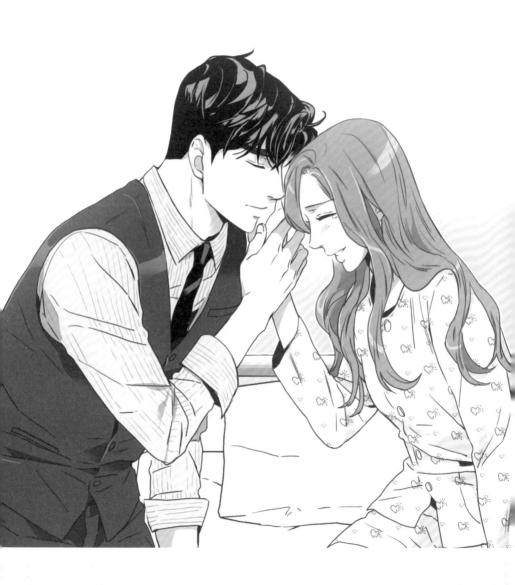

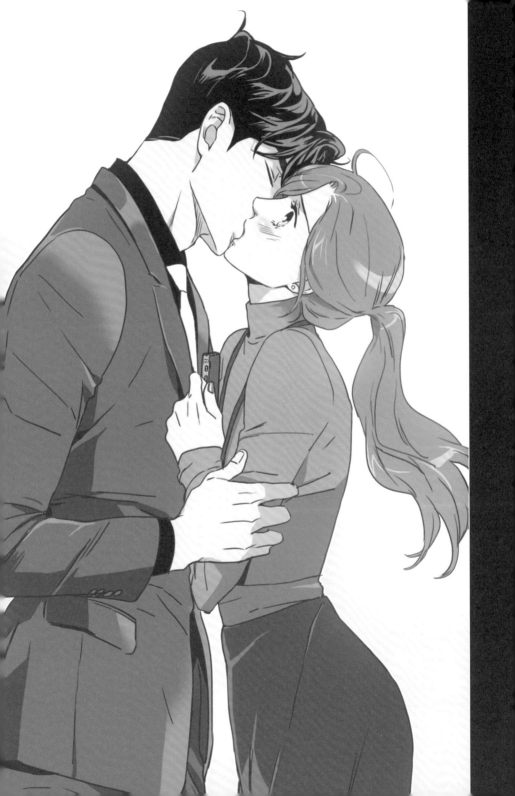

"죽이 되든, 밥이 되든, 다같이 헤쳐나갔어야 한다는 거야."

"내가 내 여자 데려가겠다는데 이의 있는 사람?"

여태 둘만 지켜 보는 이라고, 이렇어 이랑 소산이다.

"난 그렇게 할 거야. 널 만나기 위해서라면."

"백 번이 되든, 천 번이 되든, 절대 후회하지 않을 자신 있어."

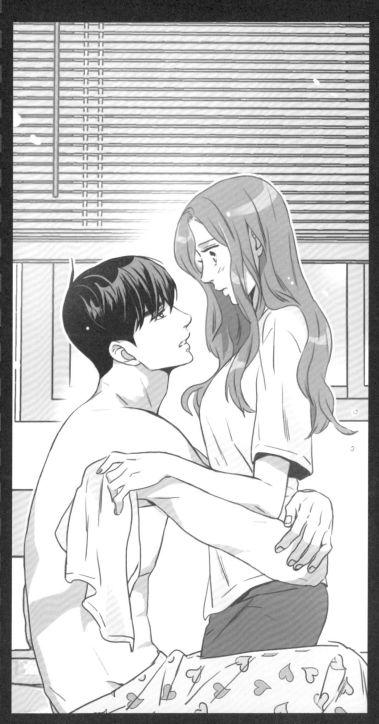

"저를 보내는 밤 울음에 이런 웃음 그러잖아."

"또 하나는, 미소 행동 하나하나가 너무 사랑스러워 미치겠다는 거."

"간, 어서 타시지요."

"결혼하자, 우리."

김 비서가 5
왜 그럴까

초판 1쇄 발행 2018년 11월 30일
초판 5쇄 발행 2022년 05월 25일

글·그림 김명미 **원작** 정경윤

펴낸이 김영중
펴낸곳 YJ코믹스
출판등록 2015년 3월 26일 제2017-000127호
주소 서울 마포구 양화로 156, 1725호 (동교동, LG팰리스빌딩)
대표전화 02-322-0245
팩스번호 02-313-0245

웹툰은 오직 카카오페이지에서 (https://page.kakao.com/home/48704250)
YJ코믹스 https://yjcomics.com/

ISBN 979-11-963892-5-3 24650
ISBN 979-11-960652-6-3 (세트)

값 13,000원